前言

我的YouTube修改講座已經舉辦超過100次。

誠心感謝各位寄來許多作品，

也謝謝收看影片的忠實觀眾們。

我在修改作品時，領悟到一件事：

「觀看修改過程的人，和接受修改的人都會進步。」

我除了修改圖稿之外，

還會將其中的插畫技巧彙整成影片。

學習技巧固然重要。

但是……

該如何靈活運用每項技巧，

才能提升繪畫能力，

就必須各憑想像了。

至於要採納什麼技巧，

才能更接近心目中的理想，

則需要不斷嘗試，

從錯誤中累積經驗才行。

由此可知，這是很花時間和毅力的工作。

不過，只要觀看修改講座，
就有機會迅速解決這些問題。

我在修改講座中講解的圖稿，
涵蓋非常多樣的畫風和主題。

當然，每一幅作品需要的
技巧和改善重點都不同。

翻閱這本書時應該會發現，
有些圖稿的畫風和自己很像、
有些圖稿的表現主題則和自己的想法很接近。

這些圖稿中介紹的改進重點，
不只對原作的繪者有用，
對你而言也會有所助益。

沒錯！
這也可說是原作繪者給大家的「學習禮物」。

請以這個角度來閱讀本書，
我相信這肯定是
能讓你的圖稿更精進、最棒的繪畫書。

齋藤直葵

※本書製作階段期間，齋藤直葵老師的原頻道暫遭停權，書中介紹影片可能無法觀看，可至新頻道「齋藤直葵插圖頻道2」查閱。(2023/7/10)

DUCTION

INDEX

CHAPTER 4　靈活運用光和色彩

書末特輯

好評圖稿

齋藤直葵 × 吉田誠治

BOOK STAFF

[設計] SAVA DESIGN　　　　[D　T　P] USHIO DESIGN　　[撰稿協助] 玉木成子、Re:Works

[插畫] かにょこ　　　　　　[編　　輯] 鷗来堂　　　　　　[編　　輯] 土屋萌美

SPECIAL THANKS

[影片製作] 有木えいり

本書的閱讀方法

依照人物、表現手法、構圖、光＆色彩，
分別解說修改圖稿的重點。

BEFORE ⇔ AFTER頁面

煩惱諮詢
投稿繪者提出的
問題。

齋藤直葵的答覆
針對各項問題提供建議，
並在下一頁詳細解說。

影片編號
該影片在齋藤直葵
YouTube 頻道中的編號。

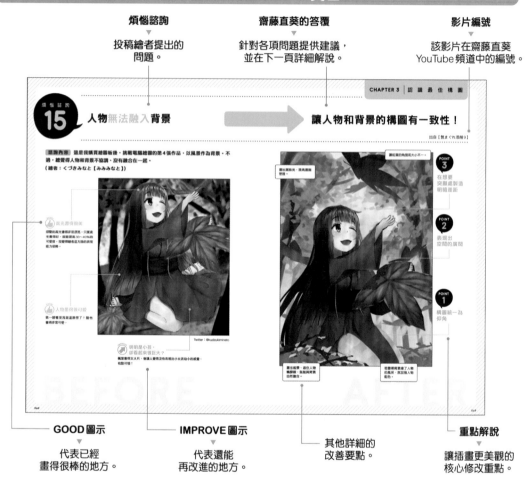

GOOD 圖示
代表已經
畫得很棒的地方。

IMPROVE 圖示
代表還能
再改進的地方。

**其他詳細的
改善要點。**

重點解說
讓插畫更美觀的
核心修改重點。

解說頁面

對應前一頁，
詳細解說修改重點。

CHAPTER

1

深入探索
人物畫法

• •

如何描繪人物，可以算是最主要的問題。怎樣才能畫出好看又吸引人的角色呢？其實，光是畫出正確人體，並不等於畫得好。

煩惱諮詢 1

對角色設計沒有自信

諮詢內容 這件作品的名稱是「入夜的和之國」。我平常只會畫二次創作的人物圖，不太進行原創設計，但這次挑戰了有背景的單幅插畫，希望連角色設計的細節都能呈現出來。（繪者：かずたろう）

 角色很帥氣

統一採用紅色配色，刀劍和狐狸面具等配件都很有魅力。雙眼在黑暗中閃爍著詭譎的光芒，也很吸引人。

 有很棒的挑戰精神

挑戰平常不畫的主題，還能發揮出這種水準，真的非常厲害。

 景深表現得很好

套用模糊效果，特地改變畫面前後方的打光方式，相當用心。

 看不出想強調背景還是人物

構圖重心不夠清楚，不知道目光要放在背景還是人物上。

 人物不在視線焦點

以三分法構圖來看，最醒目的位置放了月亮，浪費了帥氣的角色！

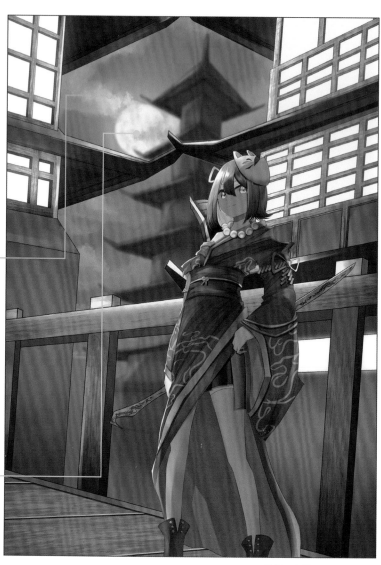

Twitter：@kazutarou_0716

角色設計要著重於性格、輪廓和密度！

出自【気まぐれ添削88】

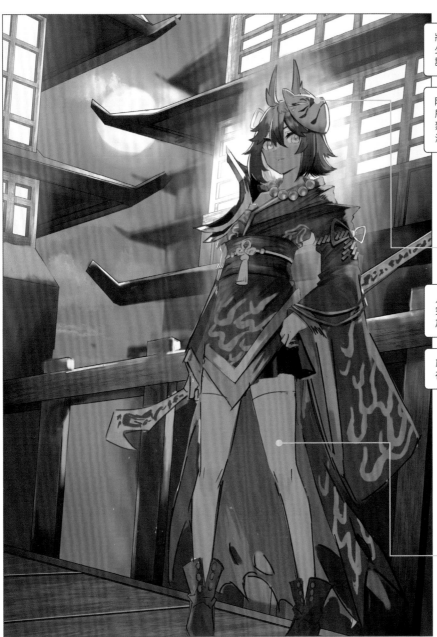

將建築物往左移，減少臉部周圍的背景資訊量。

降低外牆明度，與窗戶透出的光，形成強烈的對比，較能引人注目。

POINT 1

利用輪廓，表現出角色性格

人物四周添加光暈，突現出輪廓、顯得更加帥氣。

放大人物，將臉配置在醒目位置。

POINT 2

提高細節密度，讓整體更有魅力！

用「輪廓」表現角色性格

設計角色時，首要考慮的是輪廓。這個角色拿著刀、具有攻擊性的一面很帥，可以從這方面來展現角色特性。首先，將輪廓從曲面（＝柔和印象）修改成有稜有角（＝攻擊印象），就能透過設計，展現出角色形象了。

➡ 髮型

將原本光滑柔順的頭髮，改成往外翹的造型。頭頂加上耳朵或尖角等高挺的輪廓。只要加上這些部分，就能增添攻擊性的氣質。

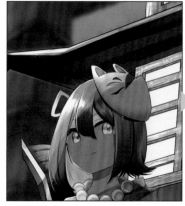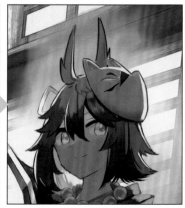

➡ 配件

人物身上的裝備也是塑造輪廓的關鍵。將肩膀上的防具改成尖挺設計，印象會更加強烈。

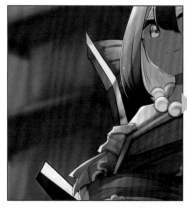

➡ 服裝

將袖子的柔和質感改成直線造型，增加攻擊性氣質。另外，將修長的下襬改成破爛狀態，就能塑造出獨特造型，強調角色善於戰鬥的形象。

POINT 2 提高「密度」會顯得更好看

設計角色時，還有一項關鍵——密度。臉和裝飾物的密度太低，會讓人感覺整體缺少什麼。尤其是最想呈現的臉部和其周圍的描繪程度，如果能再細緻一點，會更加襯托出角色。

臉部

提高眼睛和嘴巴的密度，加上細小睫毛更能提升角色魅力。

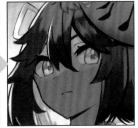

臉部周圍

在狐狸面具上，畫出更多花紋。

配件

提高五官密度後，其他的部分也要畫得細膩，整體才會更好看。例如：在腰帶處加上流蘇等。

服裝和刀劍的花紋

如果用太細的線條描繪花紋，會使印象顯得薄弱。這張圖的重點不在表現細膩感，可以加粗線條，讓氛圍更有魄力。

畫面不漂亮，無法打動人心！

諮詢內容　這個少女是我的原創角色「小梓」，就讀國中三年級。這張圖想要表達的是「小梓努力要讓不被世俗接受的戀情修成正果，但偶爾會感到傷感」的心情。我花了很多時間作畫，卻還是畫得不漂亮。該怎麼畫才能讓人看了覺得很舒心呢？
（繪者：あまね）

 色彩用得非常漂亮
粉紅色加藍色是我很喜歡的配色，第一眼就先被配色吸引了。

 水面倒映的櫻花，畫得很好
水面描繪淡淡的粉紅色，可以看出櫻花倒映的樣子，讓畫面變得更有深度，表現得非常好！

從背景可以聯想到角色的心情
感覺得出很積極的想畫心象風景！表情帶著一絲哀傷，彷彿想對觀看者傾訴的眼神，也相當動人。

 第一眼的印象是「虛幻」
角色性格的設定是「努力要讓不被世俗接受的戀情修成正果」，但給人的印象太過虛幻。

 櫻花的存在太醒目
櫻花的比重和人物差不多，過於強調了。

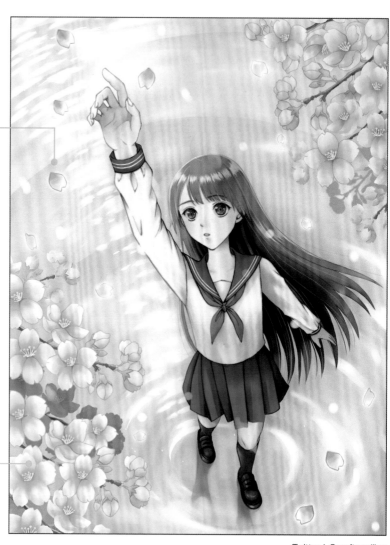

Twitter：@craftpapillon

用姿勢來表現角色內心

出自【気まぐれ添削 13】

後方畫出一圈圈漣漪，表現出人物的前進方向。

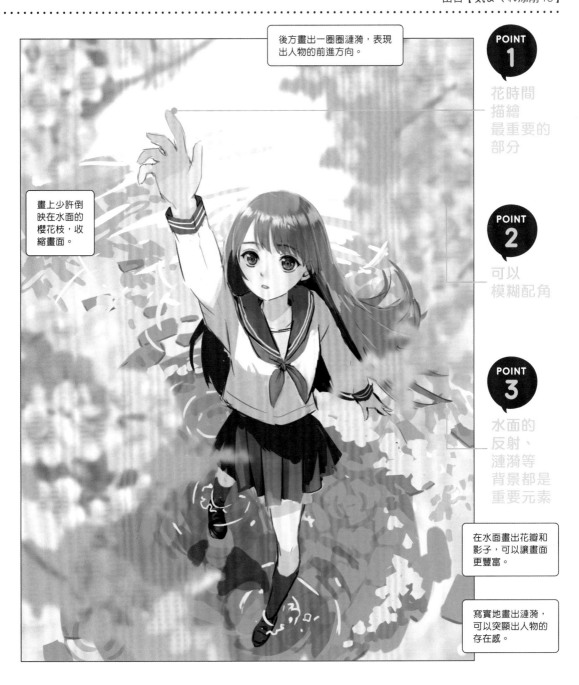

畫上少許倒映在水面的櫻花枝，收縮畫面。

POINT 1
花時間描繪最重要的部分

POINT 2
可以模糊配角

POINT 3
水面的反射、漣漪等背景都是重要元素

在水面畫出花瓣和影子，可以讓畫面更豐富。

寫實地畫出漣漪，可以突顯出人物的存在感。

用姿勢來表現角色內心

從諮詢內容來看，這張圖想要表現出「女孩想讓不被世俗接受的戀情修成正果的堅強個性」。不過，人物輕飄飄的站立方式和上半身偏左的姿勢，跟想要表現的主題不太吻合。為了表現出角色堅強的個性，應該讓人物站穩腳步，呈現出憑著自己的意志前進、努力抓住未來的樣子。藉由改變姿勢，連結插畫主題和角色內心，就能創作出能引起共鳴的動人作品了。

➡ 將「抓住未來」的意志寄托在手上

把手的動作改成往上伸直，表現出角色想讓不被祝福的戀情修成正果的心思。原圖停留在手臂伸出的姿勢，彷彿已經要死心了。畫出試圖抓住自己追求的東西、朝著畫面而來的感覺，會比較符合主題。

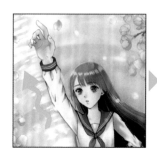 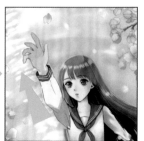

➡ 用腳的前進方向表現出堅強的意志

手朝著左側伸出、腳尖卻朝向右邊，會讓人有種「和自己的意志無關、隨波逐流」的感覺。建議將腳尖調整成朝向前方，表現出按照自我意志走來的樣子。

➡ 用頭髮飄逸的方向表現出前進的意志

描繪從上方看見人物身後的頭髮，強調俯角構圖。讓頭髮順著人物走來的方向飄逸，清楚表現出「靠自己的雙腳走到這一步」的含意。

POINT 2 降低櫻花（＝配角）的存在感

雖然櫻花花瓣畫得很細膩，但這張圖要表現的重點不是櫻花，而是少女的內心。櫻花只是象徵追求的事物（＝戀情成功）罷了，所以要再降低櫻花的存在感，讓其扮演好配角。

 在大色面（粉紅色）裡加入小色面（深藍色），可以讓觀看者的視線集中在小色面上。因此，放大櫻花（粉紅色）的面積，就能降低其在畫面裡的優先順序。

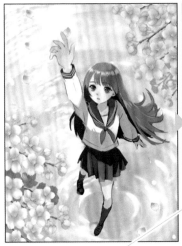 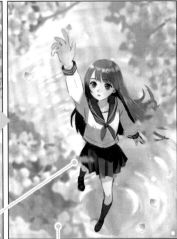

用前方的櫻花遮蔽人物身體的一部分，營造出前景和後景，畫面就會呈現出景深。

櫻花套用模糊濾鏡、讓焦點集中在人物上，提高人物的優先順序。

POINT 3 背景要注重隨機配置

以粗細均等的線條描繪漣漪，會顯得有些不自然。漣漪除了可表現人物的行進方向之外，也會影響到構圖，建議畫成疏密有度的自然形狀，可在網路上搜尋水面的照片作為參考。畫面上方大膽塗成白色來表現光線反射，可以為頭和背景營造出對比，強調人物臉部。

均等

藉由立足點，突顯人物的存在感

在水中踏步前進，可以打造出「走在不被祝福之路上」的強烈印象，是這幅作品的重要元素。不過，原圖的人物在水面上步行的畫面，就像幽靈一樣沒有存在感，建議改成腳陷入水中前進的感覺。

該仔細描繪哪裡才能引起迴響？

諮詢內容 這是我原創的偶像雙人組「絕對少女領域」的美鈴和小淚。插畫標題是「bet on us！」（跟我們賭一把）。我已經盡了全力、也下了很多工夫去畫，但總覺得還不到能引起迴響的程度。請問該仔細描繪哪裡才好呢？我好希望自己的作品也能被很多人轉發分享喔！（繪者：茶染醬油）

畫中隱含吸引人的力量
色彩的運用、構圖和內容都很有魅力，力道十足！所以這次的修改標準會設定為針對進階者的高難度。

應該細心描繪之處畫得不夠
無法引起迴響，可能是因為應該仔細描繪之處沒有畫得很充分。

隨手畫之處過度引人注目
需要細心描繪的地方沒有畫好，就會使隨手畫的部分格外醒目。

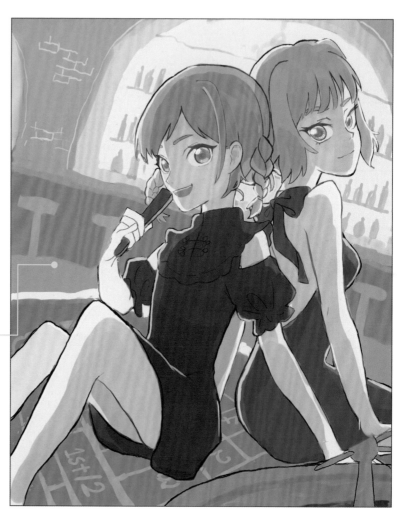

Twitter：@minnadesashimi

BEFORE

仔細畫臉、胸、手，
適度描繪背景，藉此引導視線

出自【気まぐれ添削82】

將藍光拓展到周圍，增添時髦的氣氛。

臉看起來有點鬆弛，需將下巴縮短一點。

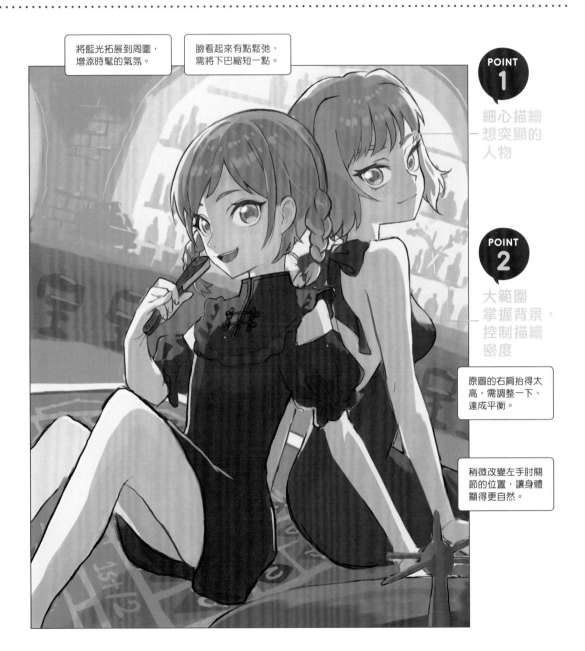

POINT
1

細心描繪想突顯的人物

POINT
2

大範圍掌握背景，控制描繪密度

原圖的右肩抬得太高，需調整一下、達成平衡。

稍微改變左手肘關節的位置，讓身體顯得更自然。

細心描繪想突顯的人物

如果想突顯之處（＝人物）和不想突顯之處（＝背景）的描繪程度相同，就會讓人被隨手畫的背景吸引目光。因此，為了引起觀看者的迴響（＝覺得可愛），應仔細描繪想突顯的人物，讓人物看起來比背景更重要。

需要細心描繪之處在於人物的臉、胸和手，觀看者會特別容易受到吸引。只要將這些部位畫得夠細緻，圖稿就會漂亮很多。尤其是頭髮，瞬間就能改變印象。

描繪出頭髮細節，運用高光和輪廓光來增添光澤。

用明亮的顏色表現出幾縷髮絲，強調立體感和清爽感。

仔細描繪手上的扇子，就能細膩地表現出手的神韻。

胸口逆光，所以不必修改太多，只需要加上陰影和裝飾來呈現服裝本身的凹凸感。

畫出根根分明的睫毛，會令人更加印象深刻。眼睛的高光也是重點。

均勻的輪廓光會使描繪主體顯得扁平，若是強調後面的女孩，就會讓前面的女孩變得不顯眼。因此，稍微減少小淚身上的輪廓光，會讓整體畫面顯得比較好看。

POINT 2　背景也要區分 想突顯之處＆不想突顯之處

就算是背景，也要注重運用配色、光影、資訊量的增減，調整想突顯之處和不想突顯之處。此外，需避免讓觀看者聚焦在畫面的前方和最後方，將視線引導至人物所在的桌面上。

➡ 想突顯之處＝2人坐著的賭博檯

這是與標題「bet on us！」有直接關聯的重要元素。用紅色與黑色的花紋畫出放籌碼的地方，就能增加桌面的資訊量，讓人更容易把視線移到坐在桌上的2人。

> 增加2人周圍的資訊量，就能引人注目。

➡ 不想突顯之處＝前方的輪盤、後方的吧檯和椅子

為了襯托人物，必須避免觀看者注意到其他地方。可以使用不醒目的顏色、調整描繪的程度，或是讓背景與光融合。

> 加上牆磚和水果等物體輪廓，藉此提高密度、讓作品完成度更高。

> 椅子的顏色太亮會很醒目，建議調暗一點。

> 相較於整張圖都是冷色系，前方的輪盤用暖色系的黃色會太搶眼。可以加點冷色系的陰影，避免太過醒目。

感受不到角色魅力

諮詢內容 我為了當插畫師而一直努力練習，但目前陷入了瓶頸，畫不出有魅力的圖。我知道自己能力不足，但不知道問題出在哪裡。想請教老師該怎麼做才能畫出有吸引力的圖，以及我的問題和需要改善的地方。

（繪者：むこちゃん）

充分表達出氣氛

這幅作品魅力十分充足，很有氛圍感！

可以清楚感覺到繪者的理想

這種充滿氛圍感的插畫，不可能只是無意間畫出的。可以想像得出原繪者擁有「想畫出這種圖」的理想。

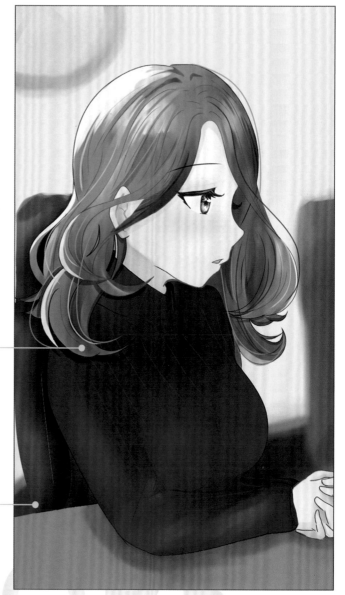

不夠貼近描繪對象

更貼近描繪對象，才能引出角色魅力。

背景不足以襯托角色魅力

雖然圖中情境算是自然，但是沒有充分襯托出角色魅力。

Twitter：@mukochan_

採用貼近主體的背景與角色畫法

出自【気まぐれ添削84】

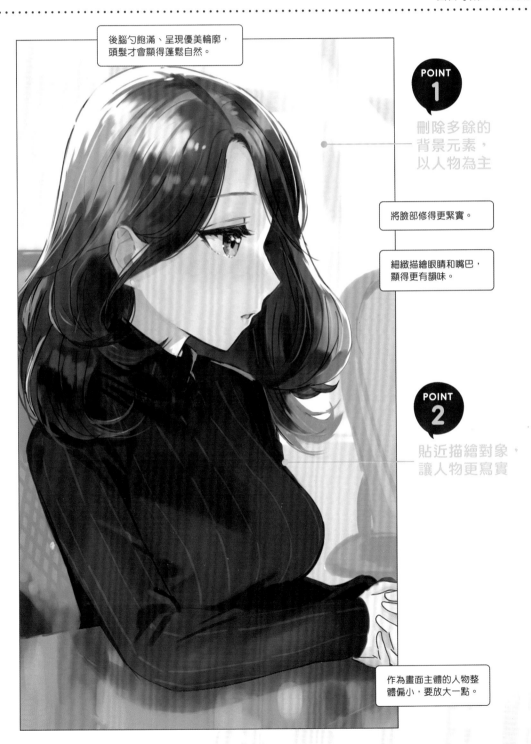

後腦勺飽滿、呈現優美輪廓，頭髮才會顯得蓬鬆自然。

POINT 1

刪除多餘的背景元素，以人物為主

將臉部修得更緊實。

細緻描繪眼睛和嘴巴，顯得更有韻味。

POINT 2

貼近描繪對象，讓人物更寫實

作為畫面主體的人物整體偏小，要放大一點。

POINT 1 背景不能搶走人物的風采

要襯托角色魅力，就要把人物擺在第一位來思考，盡可能排除背景中多餘的元素。首先，可以簡單思考一下什麼顏色能讓這位女性看起來最美，再考慮如何營造出自然的情境。此外，需用心構思質感，以便強調人物。

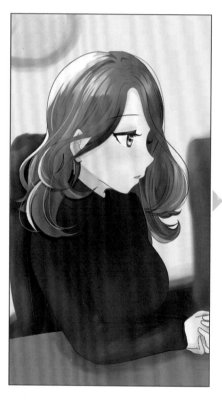

牆壁改成白色。白色背景能清楚地突顯輪廓，讓人物顯得更好看。加上窗簾的陰影和窗框，就能充分營造出會議室的氣息。

將深咖啡色皮椅改成淺色網布椅，擺脫沉重印象、襯托出女性輪廓。

霧面的桌子會顯得沉重，可以加上倒影、改成光滑且有光澤的質感。這麼一來，還能和服裝質感形成對比，讓人感受到女性的婉約氣質。

❗ 明確區分顏色和線條的作用

畫圖時，理解顏色和線條的作用相當重要。顏色可以更加貼近描繪對象，提高角色存在感和魅力；線條可以讓原本模糊的印象更鮮明。簡而言之，顏色有強調存在感的效果，線條則有強調印象的效果。

ADVICE

POINT **2** 貼近角色，提高寫實度

所謂的「貼近」，意即接近真實情況。首先，必須觀察服裝皺摺、頭髮亮度、肌膚陰影等色彩，接著將角色描繪得栩栩如生。為了提高角色寫實度和魅力，需多加描繪細節。

➡ **用服裝皺摺增添肉感**

畫出服裝皺摺等細節，可以讓女性顯得更真實。如果是直條紋的衣服，還能用曲線表現出體型。

➡ **頭髮陰影**

頭髮如果沒有顏色變化，會顯得扁平單調。加深頭髮下方的陰影、提亮受到光照的上半部，就能畫得更寫實。

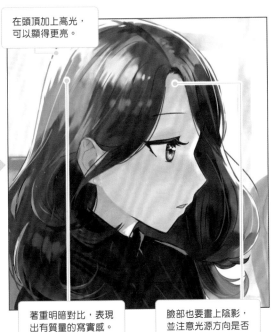

在頭頂加上高光，可以顯得更亮。

著重明暗對比，表現出有質量的寫實感。

臉部也要畫上陰影，並注意光源方向是否統一。此外，畫成背光可以拉近觀看者與人物的距離。

畫不出
變形過的寫實感

諮詢內容 這張圖的標題是「飛雪」。我想畫出偏寫實的變形插畫，但是畫著畫著就變成劇畫風格，整體顯得不協調，希望能夠改善這點。
（繪者：テラサカ【衙坂】）

觀察力很出色

嘴唇紋路、每根頭髮都畫得很細膩，看得出繪者擁有很敏銳的觀察力，以後一定會愈來愈進步！

確實參考了資料

這套服裝的皺摺應該是參考了資料畫出的吧？如果只是隨便畫畫，不可能畫得如此精確。能夠仔細觀察要畫的事物，這點很厲害。

人物體格顯得壯碩

留言有提到「想畫出苗條的感覺」，但角色看起來體格寬闊，可能是因為太過忠實地重現參考資料了。

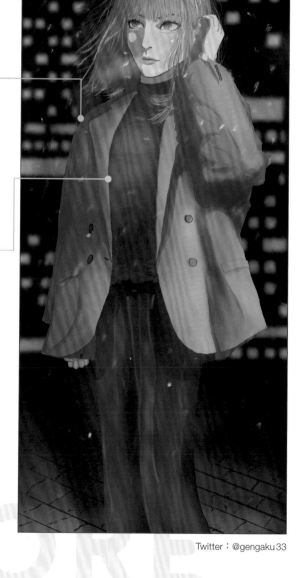

背景畫得太整齊，反而很奇怪

背景的呈現過於垂直和水平，顯得不自然。

Twitter：@gengaku33

資料不能照單全收！

出自【気まぐれ添削74】

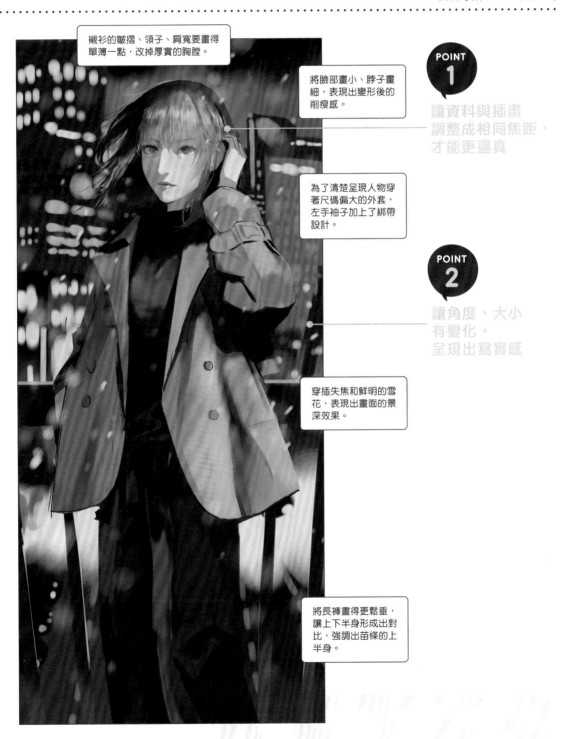

襯衫的皺摺、領子、肩寬要畫得單薄一點，改掉厚實的胸膛。

將臉部畫小、脖子畫細，表現出變形後的削瘦感。

為了清楚呈現人物穿著尺碼偏大的外套，左手袖子加上了綁帶設計。

穿插失焦和鮮明的雪花，表現出畫面的景深效果。

將長褲畫得更鬆垂，讓上下半身形成出對比，強調出苗條的上半身。

POINT 1

讓資料與插畫調整成相同焦距，才能更逼真

POINT 2

讓角度、大小有變化，呈現出寫實感

POINT 1　過度放大、觀察資料，就會失去寫實感

這張圖的人物為遠鏡構圖，不適合太接近資料。正確做法是把資料調整成和插畫相同的焦距來觀察。例如：在這種距離下，嘴唇紋路會看不見。這些細節畫得模糊，才會更加逼真。

拉遠距離觀察資料時，若有些部分實在看不清楚，就按照看見的樣子描繪即可，不必畫出細節。過度追求寫實而畫出所有細節，反而會失去寫實感。

➡ **人中（鼻子下方的溝）**

人中是位於鼻子和嘴巴之間的溝，如果想畫出寫實風的變形質感，建議直接省略不畫。

➡ **嘴唇**

嘴唇紋路需要放大才看得見，因此可以省略不畫。在遠距離構圖中，需避免畫出太多細節。

➡ **臉部陰影**

五官陰影太過強烈，導致眼睛、鼻子、嘴巴各自獨立、缺乏協調性，才會形成劇畫風格的怪異感。建議降低陰影對比，使陰影與整體臉部融合。

➡ **頭髮**

遠距離觀察下，頭髮應該是一束束，而不是一絲絲。所以不必畫得根根分明，畫成束狀會更寫實。

物體平行或均等，會顯得不真實

欣賞風景時，應該會發現不是所有景物都呈平行、均等的樣子。因此，背景畫得太整齊的話，就會顯得詭異而不自然。調整一下原圖中左右對稱的大樓、燈光均勻的窗戶，透過不同的傾斜角度和大小變化，表現出寫實感。

修改大樓的高度和景深，呈現自然的街景。

隨機畫燈光，才能顯得更寫實。藉由光的畫法，表現出大樓的角度和大小、營造出景深。

這張圖的設定是寒冷的下雪天，可以畫些霧靄，以及車燈和路燈等不規則的反射。這麼一來，就會比起整齊的背景，感覺更加寫實了。

在人物背後畫出欄杆，確定人物與背景之間的距離，就能消除人物背後直接矗立著一座座大樓的怪異感。

想要畫出
擬真的寫實感！

諮詢內容 這張圖的標題是「原創角色芥鶲」。我想畫出寫實的陰影，所以做了很多嘗試並修改。有一部分畫得還算滿意，但人物的眼睛和鼻子一帶感覺特別奇怪。不管怎麼改，都覺得不滿意。（繪者：ファニー海堂）

**人物的眼神
很銳利**

人物的眼神令人印象深刻，是一張很有魄力的插畫。

構圖簡單俐落

整體構圖直截了當，人物後面立著骷髏，輕鬆展現出作品魅力。

**背景為方格紙，
可以看出
角色很聰明**

以方格紙作為背景的做法很棒！光是這樣，就能想像這個角色「可能是才智出眾的學生」。

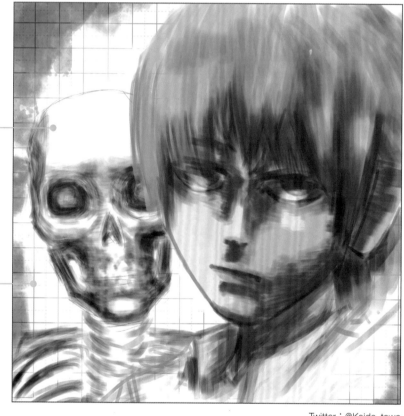

Twitter：@Kaido_tawo

如果能畫得更寫實，會更有魄力

再多花一點工夫增添寫實感，會讓整體更好。

BEFORE

有些地方要畫得清楚明確

出自【気まぐれ添削94】

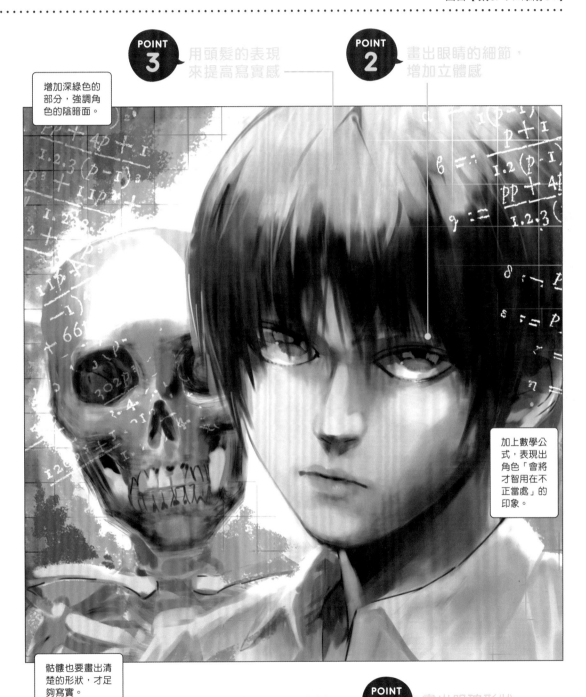

POINT 3 用頭髮的表現來提高寫實感

POINT 2 畫出眼睛的細節，增加立體感

增加深綠色的部分，強調角色的陰暗面。

加上數學公式，表現出角色「會將才智用在不正當處」的印象。

骷髏也要畫出清楚的形狀，才足夠寫實。

POINT 1 畫出明確形狀，增加寫實感

畫得清楚明確，就會增加寫實感

若想讓插畫更寫實，首要之務是畫出明確的形狀。有些部分可以隨手畫，但臉、耳朵和鼻子等重要部位的輪廓需畫得清楚一點，效果會比較好。

➡ 衣服

保留原圖的粗獷質感，畫好領口和肩膀一帶的輪廓。如果是變形程度較強的風格，脖子太粗就會顯得壯碩；但想要更寫實的話，脖子的線條需從耳朵後方畫下來。

> **! 強調立體感的訣竅**
>
> 為了表現出魄力，畫面整體以低彩度的暗沉顏色構成。這時，新增強光混合模式圖層，在光影交界處淡淡描上彩度稍高的鮮豔顏色（這張圖採用藍色），就能大幅增加立體感。

➡ 嘴唇

修飾嘴巴陰影、明確畫出嘴唇。就算是男性角色也要畫出嘴唇，才能表現出寫實感。不必畫得太誇張，畫出自然的淡唇即可。如果想要呈現唯美或偶像明星的感覺，可以畫成微紅的嘴唇，營造出耀眼動人的男性形象。

➡ 鼻子

採用變形作畫時，常會省略鼻子；但如果想要增加寫實感，就要著重鼻子的形狀。需確定鼻子朝向哪個方向，掌握其立體形狀，並修飾出鼻翼、鼻梁，確實描繪好陰影。

POINT **2** 仔細描繪靈魂之窗，增加寫實感

確實畫好眼睛，就能建立強烈的印象和寫實感。不僅要畫出明確的形狀，還要修飾上、下眼瞼，細心描繪眼部一帶。

仔細畫出睫毛，眼睛的形狀會更加明確，感覺提高了解析度。

為眼睛加上高光，就能營造出「活生生的人類」印象。如果設定上不是活人，也可以不加高光。

加深虹膜顏色，印象會更鮮明。

POINT **3** 細緻的頭髮是打造寫實感的關鍵

採用深色頭髮會與肌膚形成對比，使整體造型更明確、提高寫實感。在迎光面稍微提高亮度，會更具立體感。
此外，畫頭髮的重點在於加上纖細髮絲。隨處添加細髮絲，就能營造出寫實感。

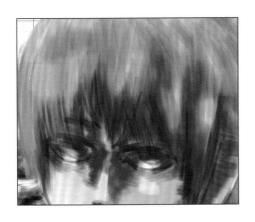

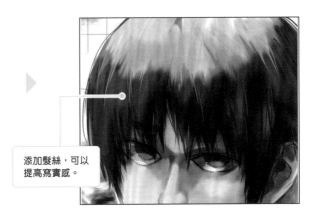

添加髮絲，可以提高寫實感。

COLUMN 1

如何自行察覺改善重點？

請別人修改圖稿時，因為視角不同，就能找出自己根本沒察覺或思考過的改善重點。不過，如果自己能發現的話，就能更有效率地進步了。那麼，如何才能自行察覺改善重點呢？

首先，將畫好的圖稿擱置一段時間，這樣最容易察覺到需要改善的地方，建議放置1～2個星期後再回頭看。如果想要縮短時間跨距，可以先去看看跟自己平常的畫風截然不同的漫畫或電玩遊戲，重新整理審美眼光後，再去看自己畫的圖吧！

我們在看自己畫的圖時，用「應該沒問題」的目光看的話，就難以發現需要改善之處。抱持「肯定有哪裡不對勁」的心態重新審視，會更容易察覺作品中不自然的地方。

CHAPTER

思考呈現
人物的意圖

. .

如果把人物視為一道主菜，呈現手法就是用來盛裝的碗盤。只要學會襯托主體的技巧和思維，就能將作品擄獲人心的力量增強數百倍。本章就來教大家如何解放這股隱藏在身上的潛力！

怎麼看都像外行人！

諮詢內容 這張圖的標題是「迷途」，世界觀設定在近未來，情境是「帶著飛天掃帚的女孩迷失了方向，在尋找路線的途中順便休息」。雖然勉強完成了整幅插畫，但我還是覺得明顯像是外行人畫的……（繪者：セフィ）

帽子的設計很出色

採用了傳統日式紙傘的要素，設計成近未來的科幻風魔女帽子，我覺得這點非常棒。

日式風格結合科幻風，很帥氣

除了帽子，整體的角色設計也很棒！

地圖不夠清晰

地圖內容要畫得精細一點，才能清楚傳達主題、提升完稿品質！

沒有充分運用設計的優點

整體的架構和配色掩蓋了帥氣的角色設計，尤其是人物坐著的地面，黯淡的顏色讓整體氣氛顯得沉重。

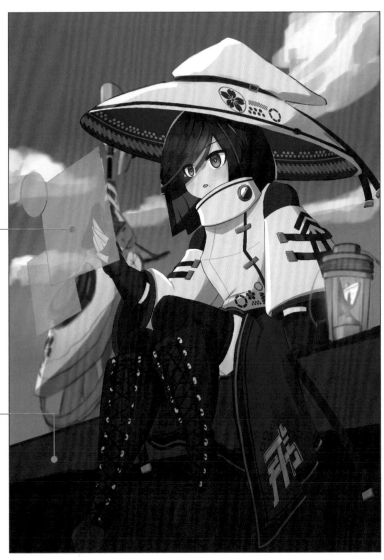

Twitter：@Sephir_42

思考如何襯托主體！

出自【気まぐれ添削80】

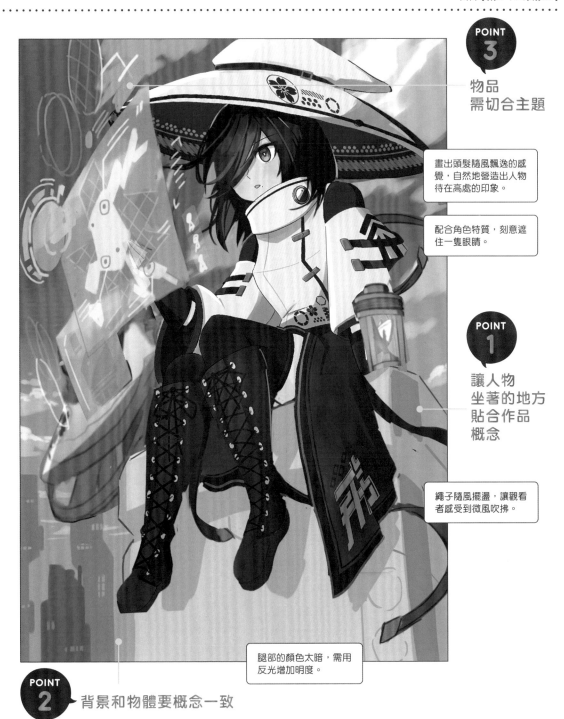

POINT 3

物品
需切合主題

畫出頭髮隨風飄逸的感
覺，自然地營造出人物
待在高處的印象。

配合角色特質，刻意遮
住一隻眼睛。

POINT 1

讓人物
坐著的地方
貼合作品
概念

繩子隨風擺盪，讓觀看
者感受到微風吹拂。

腿部的顏色太暗，需用
反光增加明度。

POINT 2 背景和物體要概念一致

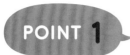

POINT 1

【手法1】
讓人物坐的地方貼合作品概念

不管主菜多美味，要是使用的碗盤或盛盤方式差強人意，看起來都不會像是專業餐廳的料理吧？同理，插畫之所以「像外行人畫的」，正是因為沒有充分襯托出人物。

這張圖的情境是「騎著飛天掃帚而來的女孩，中途找了一處地方歇腳，並打開地圖」，可以想像得到她正坐在高大建築物的邊緣。但是，原圖使用深色描繪坐下的地方，而且畫得很寬敞，人物也配置在畫面下方，導致重心下移，會使觀看者以為這個地方很矮。

因此建議將黑色換成白色、縮小場所面積，整體改成輕盈的感覺後，連同人物一起上移。只要抬高構圖重心，就能表現出高處的感覺了。

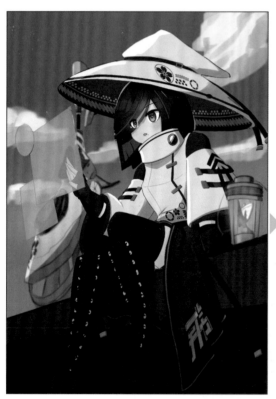

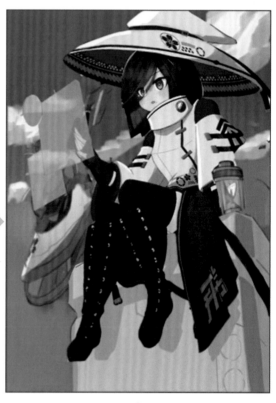

重心下移

輕盈感

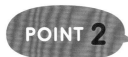 **POINT 2** 【手法2】
背景和物體的概念一致

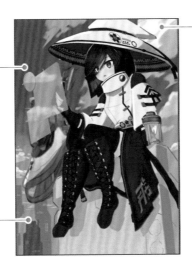

表現出空間的廣大，藉此強化出「在空中飛到一半休息」的情境概念。

在畫面後方畫出建築物，強調人物坐在高處的印象。此外，利用顏色深淺不一，表現出高樓之間的遠近感。

將畫面前方的雲畫得大一點，愈往後面就畫得愈小、顏色愈淡。利用遠近感，生動地表現出空間的廣大。

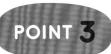 **POINT 3** 【手法3】
物品需切合主題

人物正在查看的地圖，是連結標題「迷途」的關鍵。原圖沒有詳細描繪地圖內容，實在很可惜。精細地描繪地圖，才能傳達出主題，提高整張圖的水準。

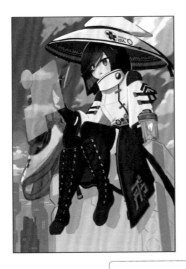

放大地圖的面積，詳細畫出裡面的標示，營造出「人物正在確認地圖」的氣氛。

除了地圖本身，還能加上顯示周邊資訊的畫面，讓整體外觀更豐富，提高作品的完成度。

煩惱諮詢 8 畫不出特效！

諮詢內容 我畫了一個名叫六花的女孩子，想呈現出冰冷的月亮氛圍。但是我很不擅長畫背景和特效，總覺得人物和背景怪怪的。

（繪者：カミダン）

 直面自己不擅長的領域

雖然不擅長畫背景和特效，但還是勇於挑戰，實在是精神可嘉。可以深深感受到對這張圖投注的熱情。

 充分瞭解自己的問題

留言中不僅提及不擅長背景和特效，還列出了自己目前面臨的問題。能自行察覺優缺點並加以改進，正是提升畫技的捷徑。擁有積極向上的精神很棒!!

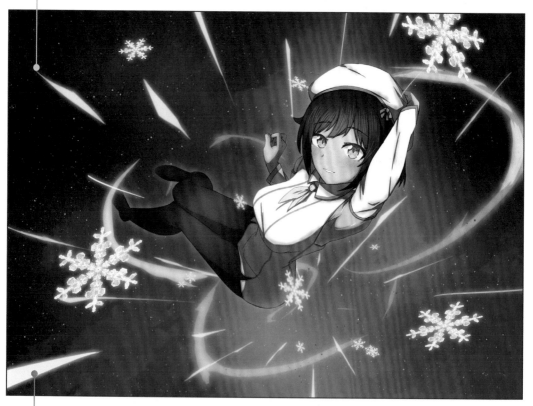

Twitter：@kamidan29

 姿勢和特效不搭

會感覺奇怪，應該是因為姿勢和特效不搭的緣故，建議換成更能表現出人物動作的特效。

 看不出故事性

畫面前後方都是單純的太空空間，感受不到故事性。

運用集中線的中心位置、輔助線的角度來增添效果

出自【気まぐれ添削81】

POINT 1 利用特效的方向，表現出廣闊的感覺

POINT 2 彎曲集中線特效，表現出空間的廣大

頭髮的高光不要用細線描繪，打亮整個面可以看得更清楚。

背景顏色倒映在人物上，可讓兩者融合。

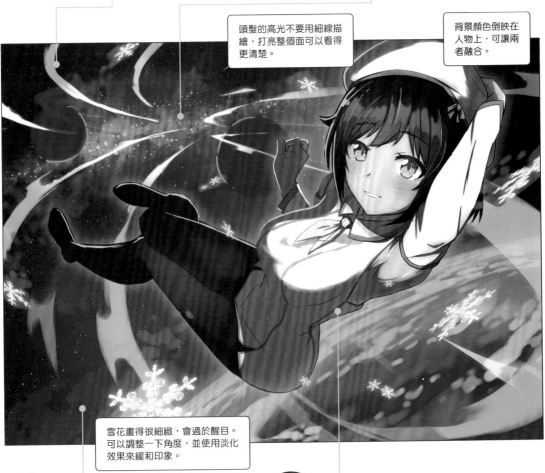

雪花畫得很細緻，會過於醒目。可以調整一下角度，並使用淡化效果來緩和印象。

POINT 3 透過背景和特效來表現故事

POINT 4 透過光影讓人物更融入背景

 利用特效的方向，
表現出廣闊的感覺

原圖是典型的中心構圖，利用特效的集中線來吸引觀看
者的視線，並在集中線的中心位置配置人物。這種構圖
適合表現靜態美，但六花的姿勢是動態表現，導致構圖
和姿勢互相矛盾。建議讓人物和集中線的中心位置錯
開，避免形成中心構圖，並將人物整體放大，改成動態
表現的構圖，藉此消除不協調的感覺。
如果想要營造動感，將集中線的中心刻意移到角色以外
的位置，效果也很好。

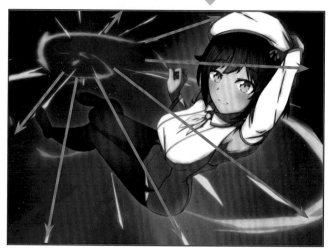

POINT 2 彎曲集中線特效，
將空間具現化

將移開的集中線改成彎曲狀
態。想表現角色從遠方而來
的動態感，或是空間的廣闊
程度時，使用扭曲集中線的
效果會比較好。

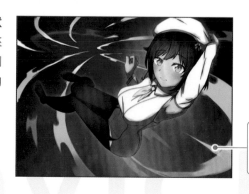

特效的中心改成白色、尾端改
成藍色，製造出前後的色彩差
異，更能強調距離感。

POINT 3 　透過背景來表現故事性

這張圖的設定是「六花從（集中線中心所在的）另一顆星球飛來」，但是背景的太空空間畫得很均勻，讓人感受不到故事性。建議表現出她原本所在的世界，與接下來要前往的世界。

在畫面後方點綴遙遠的燦爛星群和星球身影，前方畫上大大的地球，就能結合畫中的元素和特效，表現出人物從遠方星球來到地球的戲劇性。

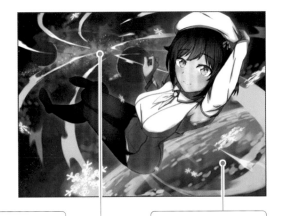

從特效即可看出六花過來的方向。

她要去的原來是前方的地球啊～
→表達故事性！

POINT 4 　用光影消除背景和人物之間的矛盾

人物和背景會互相矛盾，其實問題在於光影的用法。這張圖要營造的感覺是「後方有強烈光源，中途變暗，並有束光直接打在人物的身上」。然而，當人物照到的光太強烈，就會顯得扁平，因此建議加強人物身上的部分陰影。此外，人物被後方背景和特效的光照到之處可以加上輪廓光，打亮的同時，讓人物更融入背景中。

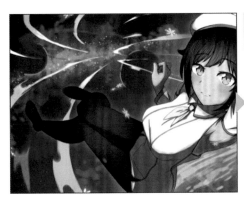

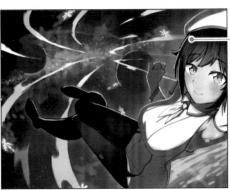

吸取背景色當作輪廓光描在人物邊緣，兩者就會更融合！

煩惱諮詢 **9**

不知道怎麼呈現
原創角色的魅力

諮詢內容 我才剛開始畫圖2個月。這張圖畫的是我的原創角色「神無紬」，設定是喜歡能量飲料和冰品。因為經驗不足，我不知道該修改哪裡，才能呈現出角色魅力。
(繪者：mop【わさふり】)

角色設定簡單清楚

雖說繪圖資歷只有2個月，但已經懂得描繪角色喜歡的東西、藉此探索角色性格，可見明白傳達設定的重要性。

畫的表情足夠有魅力

臉畫得非常可愛!!雖然氣質有點頹廢、雙眼無神，但看起來有股神祕的魅力。

和明亮、具流行感的背景不搭

感覺背景和角色氣質不合，應與角色內在結合。

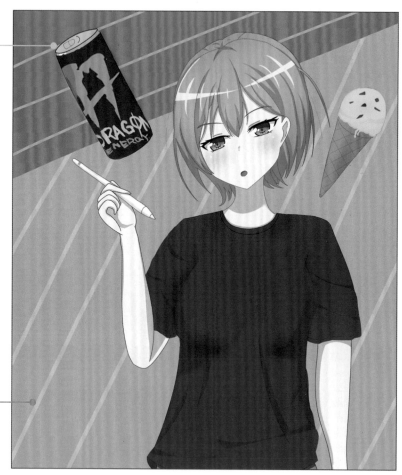

Twitter：@mopmop_illust

不清楚角色喜歡的理由

就算知道了角色喜歡能量飲料和冰品，但圖中並沒有傳達更進一步的訊息，實在太可惜了！

編排畫面時，要連結人物、物品和背景

出自【気まぐれ添削79】

將人物的視線從筆移到正前方，建議畫出瞪視的表情。

以倒豎的頭髮，表現出充滿力量的樣子。

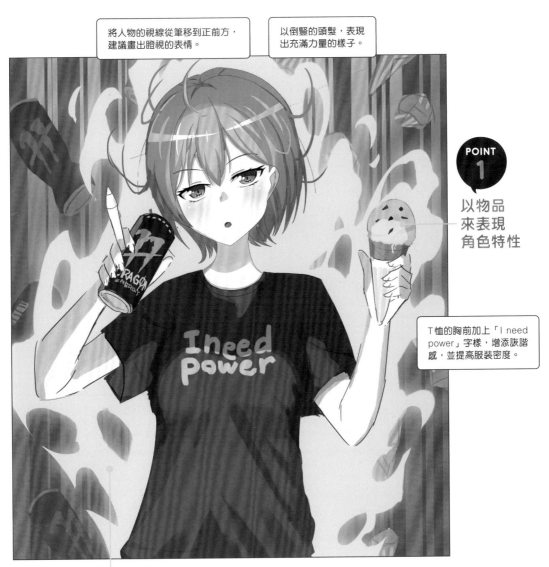

POINT 1

以物品來表現角色特性

T恤的胸前加上「I need power」字樣，增添詼諧感，並提高服裝密度。

POINT 2

連結人物、物品和背景

POINT 1 — 配件不只是擺飾

原圖中，能量飲料、薄荷巧克力冰淇淋、數位繪圖筆等物品反映了角色設定，但看起來只像一件件擺飾。建議讓小紬拿著冰淇淋和能量飲料，展現出「在創作時補充能量飲料和冰品」的感覺，連結人物與物品的關係。

POINT 2 — 連結人物、物品和背景

小紬的角色設定是常常埋頭創作，這張圖應該是想傳達出「小紬為了創作而不顧健康，持續大量攝取能量飲料和冰品來提振精神」。因此，必須表現出人物、物品和背景的相關性。

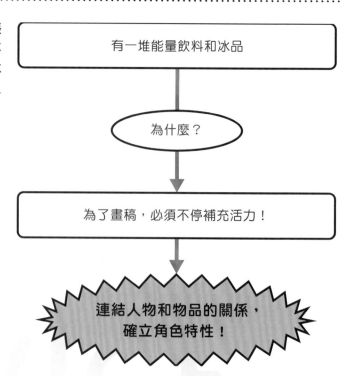

有一堆能量飲料和冰品

為什麼？

為了畫稿，必須不停補充活力！

連結人物和物品的關係，確立角色特性！

更改背景顏色和風格

將原本的紅色調，改成偏暗的藍色調；將固定間隔的線條，改成高密度且粗細長短不一的縱向線條。這麼一來，原本可愛的大眾化印象，就會瞬間變成陰暗且具有氣勢的感覺。

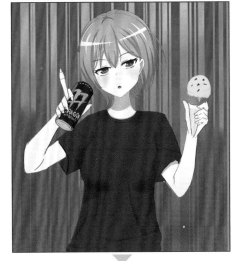

背景中添加物品

背景中散布著許多能量飲料的空罐、吃完的冰淇淋甜筒紙套，表現出人物大量攝取的意象，與其手上拿的物品相呼應。

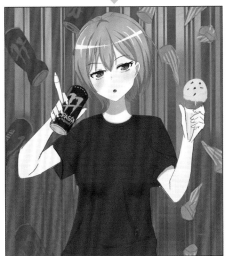

加上特效和陰影

讓人物周身散發出強烈氣場，並以下方光源展現力量噴湧而上的感覺。這麼一來，一眼就能看出能量飲料和冰品為她帶來了巨大力量。

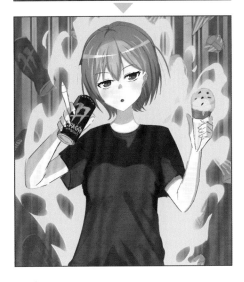

像這樣連結人物、物品和背景，就不會顯得三者特立獨行，可組成前後連貫的故事。

圖畫得很生硬

諮詢內容 我的創作理念是「櫻花」，畫的是原創角色 Diva 第一次看見日本櫻花樹時非常開心的模樣。但是畫面感覺很生硬，該怎麼做才能顯得自然呢？
（繪者：Virgoniz）

第一眼就被作品吸引

Diva 穿著現代風穆斯林服裝，站在傳統的日本神社前，這個組合令人十分印象深刻！

有充分觀察、細心作畫

可以看出階梯、陰影、人物細節都花了很多心力描繪，相信假以時日能畫得更好。

直線要素多，導致畫面生硬

石階、鳥居等背景都是由直線構成，造成畫面生硬。

雖然畫得很確實，但是別忘了添加柔和感

這張圖的優點是畫得很紮實，但形狀畫得太清楚了，這也是造成畫面生硬的原因。

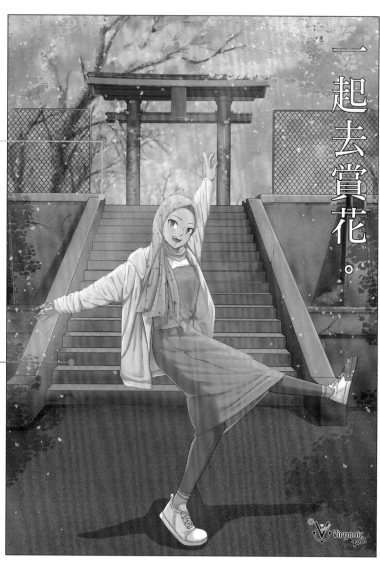

一起去賞花。

Instagram：@virgo_artwork、Twitter：@virgoniz_、Pixiv：19233811

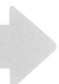

減少或隱藏直線，
增加曲線和光亮

出自【気まぐれ添削76】

添加文字時，要注意讓觀點開放。

POINT 2

運用光影，
改成柔和的
印象

姿勢稍微傾斜，營
造出興奮的印象。

加上來自人物後方
的光源，輪廓畫得
暗一點，人物就會
很鮮明！

POINT 1

隱藏直線

人物站在平穩的地面，會給
人僵硬的感覺。建議讓階梯
往下延伸，改成人物站在不
穩定的地方。

隱藏直線，或改成曲線

原圖的畫面是由石階、鳥居、圍欄等密密麻麻的直線構成，而筆直的線條會塑造出僵硬的印象。為了改掉生硬的感覺」，必須減少直線，加上曲線和傾斜的線條。

➡️ 減少風景的直線

背景中的鳥居相當醒目，且大致由直線構成。將鳥居的上方改成曲線，讓柱子稍微傾斜，再加上以曲線構成的注連繩，會柔和許多。

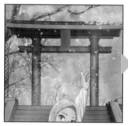

➡️ 用散落的花瓣，遮住石階的直線

畫上掉落於石階的花瓣，用自然的表現遮住大部分的直線。

➡️ 用樹枝和花朵來增加曲線

可以在畫面前方隨處畫上櫻花樹枝，遮掩石階和圍欄的直線，讓畫面更柔和。混用不同的顏色描繪櫻花，就能自然地營造遠近感。

 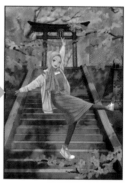

➡️ 添加失焦的花瓣

在近景處畫上飛舞的失焦花瓣，加強柔和的印象。原圖中的花瓣都是精準對焦，加上一些模糊的花瓣會讓觀看者的視線更集中在對焦的部分。

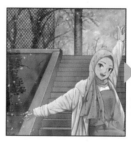

ADVICE

POINT 2 ─ 用光影來緩和直線的印象

想緩和畫面的生硬感，陰影的運用也很重要。石階是以平行線排列，結構上本就很僵硬，不過只要加上陰影，就能緩和直線印象。再加上光的話，就能藉此強調出陰影，讓緩和效果更好。

➡ 為石階加上光影

先在石階上畫出櫻花樹的陰影，緩和平行排列的橫線印象。然後再加上光，用來強調陰影。

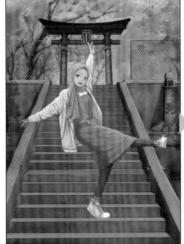 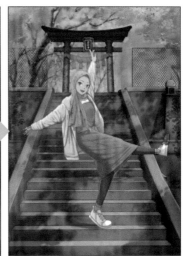

➡ 加強上方光源

加強上方光源，斜向照射的光也有緩和直線印象的作用。

 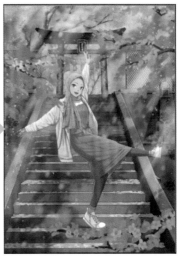

緩和人物身上的陰影

在人物身上畫出邊緣高度模糊的櫻花影子，可以讓人物融入背景、加強存在感。另外，用簡單的深淺畫出外套上的陰影，也能表現出布料的柔軟質感。

煩惱諮詢 11 無法順利表現出情境

諮詢內容 這張圖的標題是「好冷喔……」，情境設定是「想和對方牽手，但遲遲無法說出口」，但畫出來後好像沒這種感覺……如果畫出背景、增加資訊量，應該會傳達得比較清楚，可是我不知道畫什麼才好。（繪者：尾崎）

GOOD! 情境設定得很好

我很喜歡這張圖傳達的感覺，會引人遐想呢～！

GOOD! 表情和手的表現很棒

用稍微遮住臉的動作表現難為情的樣子，可以感覺到繪者的講究。

IMPROVE 不清楚角色害羞的原因

第一眼會疑惑：「她在害羞什麼？」難得畫出這麼棒的表情，卻沒有傳達出訊息，真的太可惜了！

IMPROVE 感受不到寒冷

這張圖的標題是「好冷喔……」，但是其實看不太出來，需要費點心思來表現。

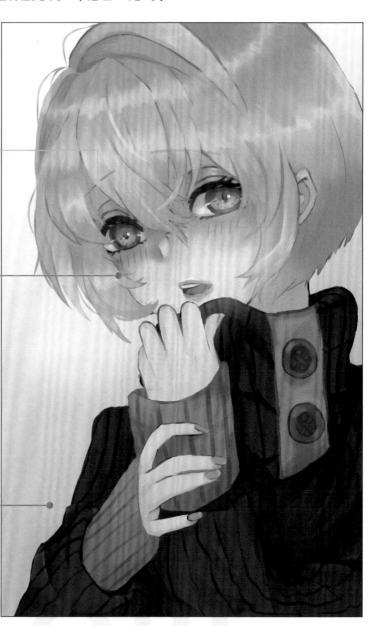

深入探索角色，
補強情境的寫實感

出自【気まぐれ添削41】

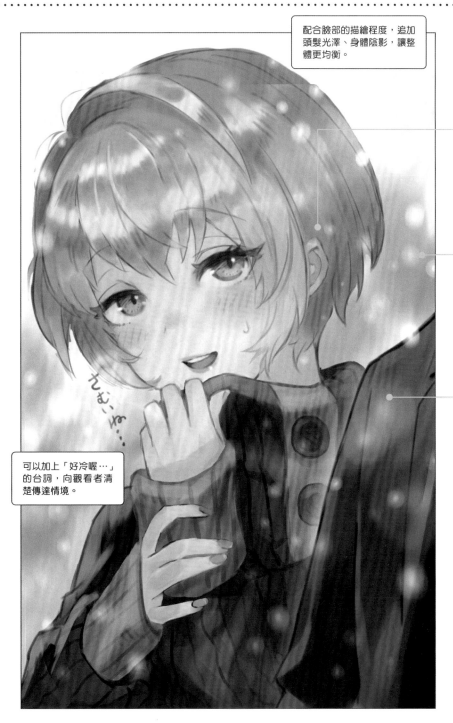

配合臉部的描繪程度，追加頭髮光澤、身體陰影，讓整體更均衡。

POINT
3

放大細節
會更容易
傳達訊息

POINT
2

用背景補充
標題內容

POINT
1

建構畫面時，
需引起共鳴

可以加上「好冷喔…」的台詞，向觀看者清楚傳達情境。

POINT 1 — 建構的畫面要容易引起共鳴

為了更清楚表達出女生害羞的原因（＝想牽手但說不出口），可以在旁邊加上男性（＝想牽手的對象）的肩膀。人物沒有畫出個性，觀看者就會將自己投射進去（和戀愛遊戲同理）。

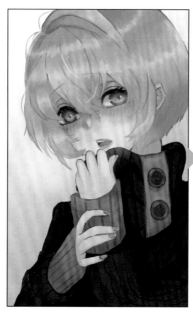

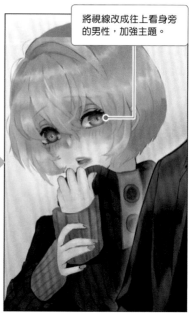

將視線改成往上看身旁的男性，加強主題。

POINT 2 — 用背景補強概念

雖然人物穿著厚毛衣，可以看出正值冬季，但最好進一步增加「寒冷」的表現。將背景的灰色加深，畫出白色雪花。從雪花很容易聯想到寒冷。

就算只是鋪上底色、添加雪花，也能讓人感覺有背景。這種背景不需花太多時間描繪，又能輕易傳達出概念，懶得畫背景時也相當推薦。

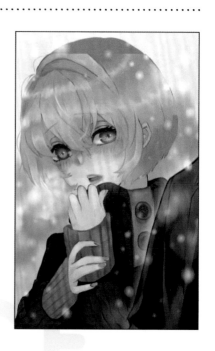

POINT 3 — 深入探索角色

如果要深入表現情境，就要先深入探索角色！想想這個女生為什麼這麼害羞，應該是因為她知道以自己的個性，根本開不了口說想牽手。可是她看起來一副經驗老道的樣子，跟害羞的行為有些沾不上邊。將角色的細節改成有點不習慣戀愛、男孩子氣的感覺，就能增加人物與情境的親和性。

頭髮

將瀏海與後腦勺的頭髮畫得清爽一點，營造出俐落的印象。

眉毛

將原本憂愁的眉毛，改成帶點試探、偷瞄身旁男性的感覺。

眼睛

將原本眼角下垂的朦朧眼神，改成眼角微微上揚，表現出平常很活潑的感覺。

這個時候還在真正害羞（＝牽到手）的前一個階段！所以臉上的紅暈只畫在臉頰周圍，停留在有點害臊的狀態。

添加漫畫式汗水，表現出內心的膽怯，以及「明明不冷，卻裝作很冷」的感覺。

嘴巴

將表情改成有所隱瞞的害羞微笑，表現出「做了不同平常的事」的感覺；畫出嘴唇輕顫的模樣，表現出「怕男性發現自己的心情，場面會很尷尬」的感覺。

感覺不到圖中的故事性！

諮詢內容 我原本是出於興趣才畫圖，但是看了齋藤老師的影片後，就開始想畫得更好了。不過，我最近漸漸不知道要怎麼修正自己的圖。希望老師提供一些建議，讓我能更順利畫出有故事性的圖畫。(繪者：たまき)

有上進心最重要

想必繪圖時有過力不從心的懊悔經驗吧？不過，解決課題才能拓展視野，所以要保持上進心、繼續畫下去喔！

角色畫得很好

雖然繪者本人覺得這張圖有很多需要改進的地方，但我認為表情、姿勢都有充分表現出角色性格。優點會成為未來的武器，一定要精進下去。

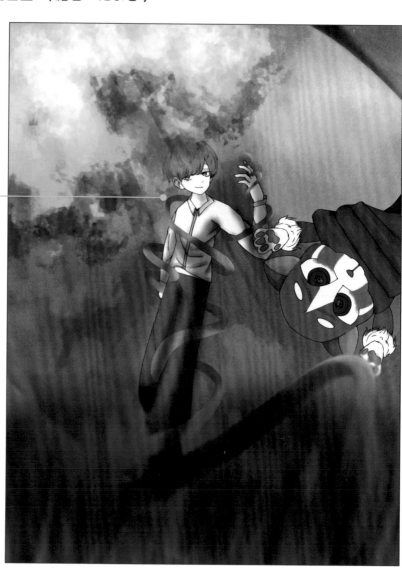

看不出這張圖想表達什麼

繪者應該是不懂怎麼用 1 張畫來呈現故事性，所以才會感覺不對勁吧。

讓背景和人物的構圖有一致性！

出自【気まぐれ添削83】

調換一下位置，更能表現出人物解決掉怪獸的感覺。

POINT 3

利用逆光呈現戲劇化效果

POINT 1

反派就要有「反派風範」

將怪獸放大並調換位置，再加上陰影讓牠顯得暗一點，明確呈現出牠和人物的前後關係。

POINT 2

用壓倒性的劣勢來呈現精彩場面

在藤蔓周圍加上特效，強調其以驚人的速度生長而出的動態。

將畫面傾斜，改為強調動態的構圖。

【手法1】
反派就要有「反派風範」！

以反派來說，被打敗的怪獸長得太可愛了，看起來就像是主角在欺負牠。反派必須畫得夠凶狠才行，建議刪除可愛要素，改成眼睛發紅、長出獠牙、手腳有銳利爪子、一臉猙獰的外表。

此外，在怪獸身上加上影子、畫成逆光，就能清楚看出怪獸在人物前方的位置關係了。

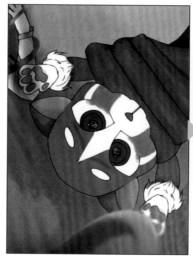

【手法2】
用壓倒性劣勢呈現精彩場面！

這張圖要傳達的意思，應該是「人物具有能從眼神和表情看穿對手的能力，而且正在對怪獸發動強大招式，但他絕對不是壞人」。為了表現出主角不是壞人，建議將情境改成被敵人包圍、無路可退的狀況。

用無數代表眼睛的紅點，來表現主角被怪獸包圍的場面。

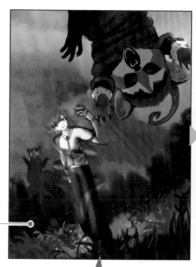 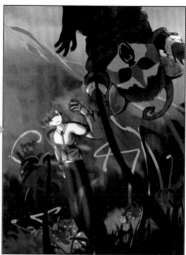

糟糕！再這樣下去會輸的！！

放心，沒問題！

→可以讀出故事性

POINT 3 【手法3】 光源設在後方加強戲劇性！

將人物前方的葉隙光移到背後。背部迎光會呈現出逆光的明暗差異，讓主角的臉部陰影有強弱變化，表現得戲劇化又符合故事性。

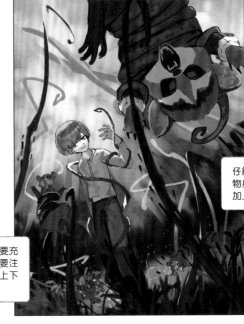

仔細描繪纏繞在人物身上的藤蔓，並加上光影。

修正長褲的陰影。如果要充分表現人物動作，不只要注重左右兩面，也要畫出上下的陰影，效果會更好。

！運用地面亮度，營造距離感

需要畫出自然的景深時，要注重畫面前方的近景、正中間的中景、後方的遠景，在地面會呈現不同的亮度。這裡是將中景打亮、近景和遠景調暗，藉此表現出距離感。

正中間—亮

前方—暗

後方—暗

煩惱諮詢 13

希望能引起更多 共鳴

諮詢內容 我畫的是在秋天的街上散步的女孩子。想請問該怎麼做才能畫出會讓人產生共鳴、一眼就引人注目的插畫呢？我知道自己還有好多課題需要努力，麻煩您指教了。(繪者：きくざき)

有努力將情緒融入畫中

看得出繪者是想藉由秋天散步的設定，在畫中表現這個女孩子是以什麼心情在街上散步，試圖引起觀看者的共鳴。

勇於挑戰高水準

將情緒呈現在畫中、引起他人共鳴，這是水準相當高的作畫理念。光是願意挑戰這個程度，就能感受到對繪畫的熱情了。

難以引起實際的共鳴

「藍色火焰與金魚」和「秋天的街道」不太有關聯性，這可能就是無法引起共鳴的原因之一。

手法過於拘謹，反而讓人看不懂

如果想畫得讓大家都看得懂，就需要盡情放縱地表現。

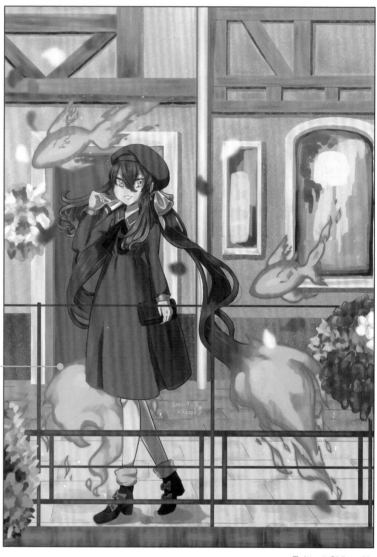

Twitter：@kikuzaki_

用人人都懂的圖形誇張地表現，
就能引起共鳴

出自【気まぐれ添削91】

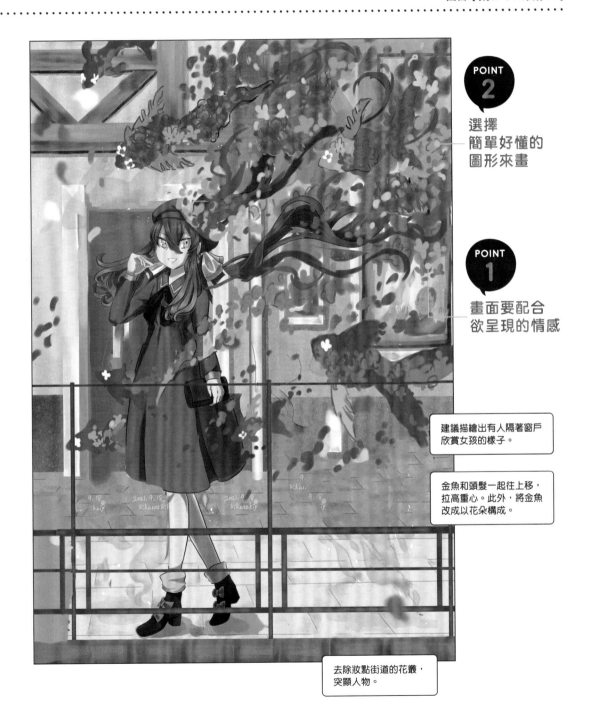

POINT
2

選擇
簡單好懂的
圖形來畫

POINT
1

畫面要配合
欲呈現的情感

建議描繪出有人隔著窗戶
欣賞女孩的樣子。

金魚和頭髮一起往上移，
拉高重心。此外，將金魚
改成以花朵構成。

去除妝點街道的花叢，
突顯人物。

POINT 1 — 畫面要配合欲呈現的情感

盛裝打扮一番後,在秋高氣爽的晴天下散步,應該是很愉快的事。不過,這張圖沒有很好地傳遞出這種印象給觀看者。問題就出在人物的雙馬尾往下垂,使畫面重心下降。建議大膽地讓馬尾往上飛揚,即使感覺不夠現實也無妨。將情緒反映在圖中,以引起共鳴為優先才是重點。

雙馬尾往下垂→畫面顯得沉重

雙馬尾往上飄→畫面顯得輕盈!

垂直水平的構圖不好嗎?

一般而言,垂直水平的要素會讓畫面顯得呆板乏味,因此通常不建議各位這麼畫。不過,這次為了突顯人物的可愛,需要用無趣的背景襯托,這樣畫剛剛好。請記住,適當地運用垂直水平的背景,也能發揮出良好的效果。

垂直

水平

POINT 2 用好懂的圖形來呈現畫面

若想引起共鳴，就要使用人人都能理解的情境或圖形，並且以誇張的方式表現。一般來說，藍色火焰會給人靜靜燃燒的鬥志、猛烈的怨恨之情等印象。因此，最好改成容易聯想到「盛裝打扮」、符合「秋日散步」情境的圖形吧！

➡ 將火焰改成花朵

把象徵鬥志或怨恨的火焰，改成可以傳達出「盛裝打扮」印象的花朵。花瓣魚群優游於隨風飄揚的馬尾間的模樣，看起來非常漂亮！

➡ 將花瓣妝點得更盛大

為了讓觀看者容易理解，可以表現得更誇張一點，在飛揚的雙馬尾之間，全部灑滿花瓣。

➡ 融合花與人

這樣還不夠！建議將人物的一部分與花朵結合，讓人一眼看出「女孩像花一樣美麗」的印象。

COLUMN 2

無法畫圖時該怎麼辦？

各位應該都有過生活太忙碌、沒心情而無法畫圖，就這樣默默過了好幾天的經驗吧？明知道要多畫才會進步，可是連打開電腦的精力都沒有的情況想必也不少。

我個人認為因果關係顛倒了，其實是因為根本還沒開始畫，才會無心畫圖。換句話說，不是「有幹勁以後才能畫圖」，而是「畫圖後才會有幹勁」。

因此，我建議大家可以先試著畫個繪圖用的邊框。只要畫出邊框，就會想把裡面的空白填滿。這麼一來，在畫畫的過程中，想畫圖的心情就會愈來愈高漲。所以無法畫圖時，就先畫個邊框，然後往裡面隨便畫點什麼就可以了。

CHAPTER

3

認識
最佳構圖

........................

我認為插畫的完成度有95%取
決於構圖。只要修整構圖，圖
稿就會漂亮很多。在畫草稿的
階段，先思考一下採用哪種構
圖，最能表現出想融入畫中的
意涵吧！

畫不出令人印象深刻的圖

諮詢內容 這是我第一次挑戰厚塗的作品，標題是「小天使」。我已事先設想過齋藤老師可能會怎麼修改，將原稿重畫了一次，但總覺得還是不夠亮眼。請告訴我該怎麼畫才能讓人更印象深刻。（繪者：es）

臉畫得非常可愛

臉部的完成度很高，作品看起來非常耀眼。

眼睛的畫法很棒

畫得最好的就是眼睛！感覺得出繪者花了很多心力學習怎麼描繪。

營造出對比的手法很好

畫面的對比強烈，顯得相當明確。

看不出作品的視角

這個構圖難以表現出觀看者從地上仰望小天使的情境。

背景沒有達到加乘效果

如果要使用仰角構圖，就得有效運用背景！

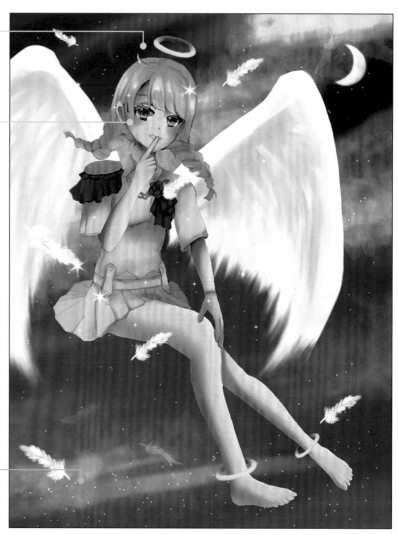

Twitter：@es123456789101

設計成觀看者視角，引起共鳴

出自【気まぐれ添削61】

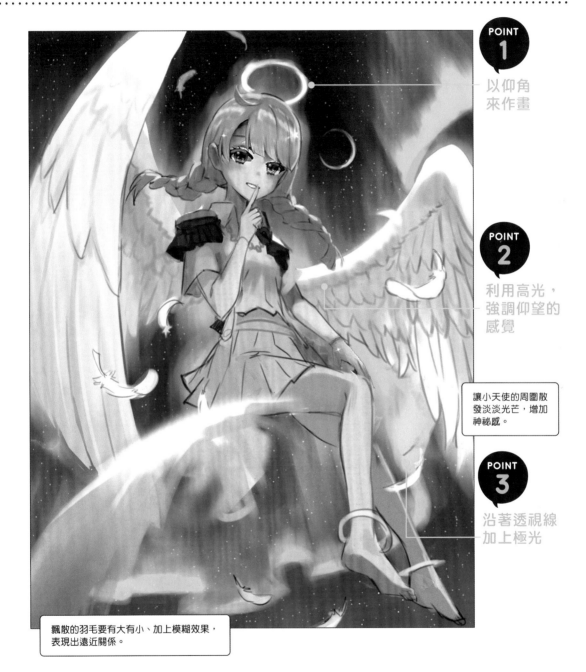

POINT 1

以仰角
來作畫

POINT 2

利用高光，
強調仰望的
感覺

讓小天使的周圍散
發淡淡光芒，增加
神祕感。

POINT 3

沿著透視線
加上極光

飄散的羽毛要有大有小、加上模糊效果，
表現出遠近關係。

呈現出觀看者仰望天使的畫面

原圖的構圖是從正面看小天使，彷彿觀看者也浮在空中。但是仔細一看，小天使將手指擺在唇邊，像是在暗示身為人類的觀看者：「我是天使，不可以告訴別人喔！」因此，建議改成仰望天使的構圖，讓故事性更自然。

➡ 用翅膀表現俯瞰

放大畫面前方的翅膀、縮小後方翅膀，營造出遠近感，並將翅膀本身畫成由下往上看的角度。稍加改動大範圍的部位，整張圖的效果就會截然不同。

➡ 用身體的角度表現俯瞰

軀幹不要畫成正面，而是調整成稍微由下往上看的角度，可以藉由衣服的剖面來表現。將袖口、上衣下襬畫成由下往上看的橢圓形剖面就可以了。

由下往上看時，會看得到天使光環的內側。

將正臉改成仰望時看到的樣子，抬高下眼皮、加強鼻子陰影。

袖口、上衣下襬畫成由下往上看的橢圓形剖面。

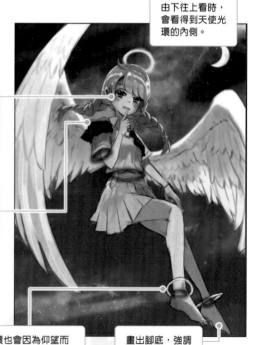

腳環也會因為仰望而露出內側。

畫出腳底，強調仰望的感覺。

POINT **2** 用光線加強仰望的感覺

畫出高光、強調上方光源,並於下側加深陰影,創造出迎光面朝上、陰影面朝下的對比,讓人一眼看出小天使位在比自己更高的地方。

➡ 辮子

加強上方的光,與下面形成明顯對比。

➡ 頭髮的高光

畫瀏海的高光時,需沿著圓周描畫,呈現出頭部的橢圓剖面,產生仰望效果。

POINT **3** 沿著透視線,增加背景資訊量

在背景畫出往上集中的透視線,就能強調出仰角構圖。以這張圖來說,將雲彩改成極光,沿著透視線畫出極光的縱線就行了。也可以畫高樓或樹木等等,依照情境搭配運用。

煩惱諮詢 15　人物無法融入背景

諮詢內容 這是我購買繪圖板後，挑戰電腦繪圖的第 4 張作品，以風景作為背景。不過，總覺得人物和背景不協調、沒有融合在一起。

（繪者：くづきみなと【みみみなと】）

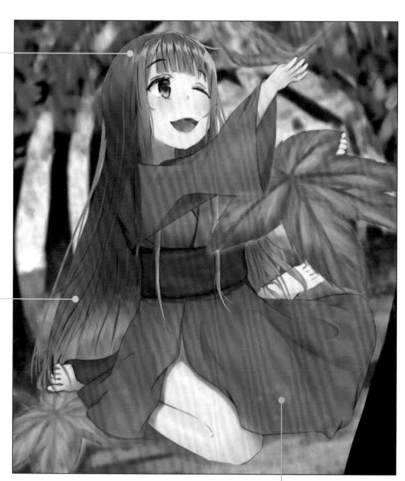

Twitter：@kudzukiminato

 高光畫得很美

頭髮的高光畫得非常漂亮。只要高光畫得好，就能提高30～40％的可愛度。我覺得繪者這方面的表現能力很棒。

 人物畫得很可愛

第一眼看見我就這麼想了！臉也畫得非常可愛。

 明明是小孩，卻看起來很巨大？

楓葉畫得太大片，會讓人覺得沒有表現出小女孩幼小的感覺，有點可惜！

讓人物和背景的構圖有一致性！

出自【気まぐれ添削9】

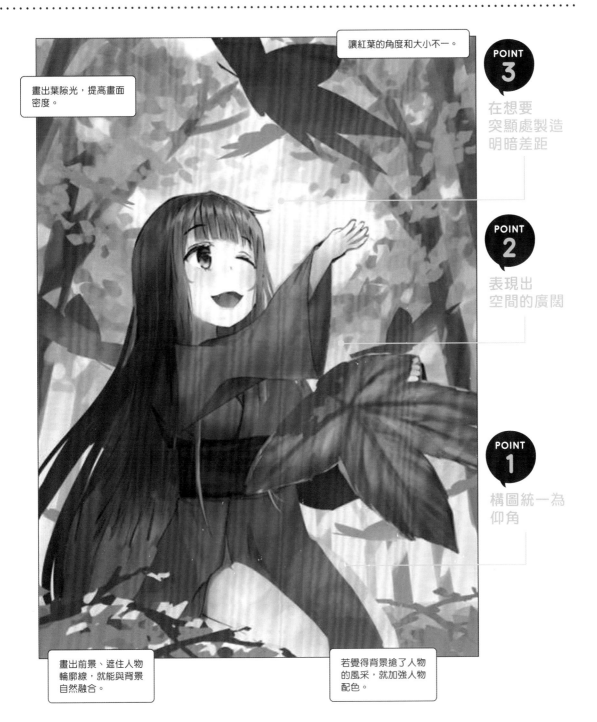

讓紅葉的角度和大小不一。

POINT 3

在想要
突顯處製造
明暗差距

畫出葉隙光，提高畫面密度。

POINT 2

表現出
空間的廣闊

POINT 1

構圖統一為
仰角

畫出前景、遮住人物輪廓線，就能與背景自然融合。

若覺得背景搶了人物的風采，就加強人物配色。

 # 構圖統一成仰角

背景

女孩

原圖中，人物和背景無法融合的原因之一，在於「女孩採仰角構圖；背景卻是俯角構圖」。兩者構圖不一致，才會造成從下方仰望女孩、從上方俯瞰背景的怪異感。雖然有人會刻意使用這種構圖，但這張圖因為透視的關係，女孩顯得十分巨大，導致明明是小孩、體型卻很龐大的不協調感。

➡ **降低視平線，修正透視**

一般來說，想表現人物的嬌小，用俯角構圖會比較適合。不過女孩的臉畫得很可愛，我不想多加修改，所以統一改成了仰角構圖。將位在胸口的視平線下降到右膝，腿部就會呈現由下往上看的角度。左腿被遮住，右腿則會更接近側看的感覺。

視平線

➡ **強調三角形輪廓**

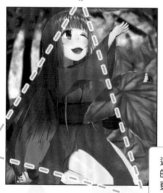

只要特意將角色輪廓收成三角形或倒三角形，就能很好地呈現仰角或俯角構圖。

> 這個人物比較接近△的輪廓，可以讓頭髮更加飄揚。

➡ **用樹幹強調仰望感**

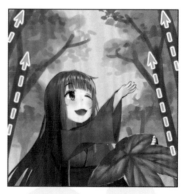

如圖所示，避免用垂直線，而是用斜透視線來畫樹木，就能強調由下往上看的角度。

POINT 2 營造出視線前方與畫面後方的空間

原圖以地面和樹林來表現往後延伸的空間，但樹幹的顏色太均勻，反而顯得空間狹窄。

這張圖中，人物的手和視線都是朝上的，畫出上方空間會更容易激發觀看者的想像。因此，建議配合仰角構圖，減少地面的面積。此外，按照 POINT 1 的解說，將樹幹傾斜，離人物愈近的顏色愈深、愈遠的則愈淺，用顏色差異營造出遠近感，就能讓人感受到空間的廣闊。

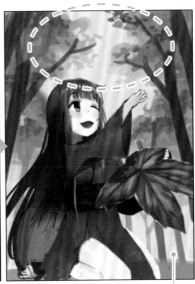

正方形的畫布不容易建構畫面。沒有特殊限制的話，建議改成A4長方形。

POINT 3 用明暗差異，將視線引導到人物身上

原圖中，樹幹的顏色最深，會讓人第一眼先看到樹幹，使人物不夠醒目。觀看者往往會優先看明暗對比度高的地方，因此最想呈現的地方（如：人物的臉部）應該加大明暗差異。

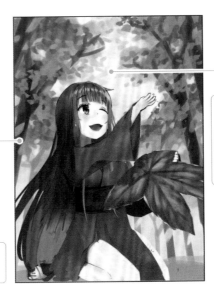

將人物臉部附近的天空調亮，並用葉子稍微降低明度，就能讓人先看見明暗差異最大的地方（＝人物）。

樹幹的顏色不要過深，才不會太搶眼。

視平線和透視的基礎

本章談到了視平線和透視。各位可能耳聞過，但不知道完整的理論，本篇就來簡單解說一下！

➡ 視平線就是觀看位置

視平線意即觀看者的視線高度。像是由上往下看、由下往上看、觀看者本身的視線高度等，不同的視平線會給人不同的印象。

➡ 角度也很重要

由上往下看的
高角度 ➡「俯角構圖」

相當於觀看者
視線的水平角度 ➡「水平構圖」

由下往上看的
低角度 ➡「仰角構圖」

確定視平線後，就要決定從哪個角度來觀看物體。如果是向下看，就採用高角度的俯角構圖；如果是向上看，就採用低角度的仰角構圖。透過運用不同的視平線和角度搭配，可以改變構圖的含意。

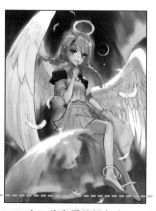

由下往上看的低角度
→仰角構圖

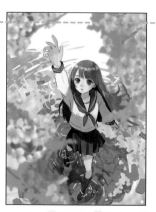

由上往下看的高角度
→俯角構圖

相當於觀看者視線的水平角度
→水平構圖

➡️ 透視是表現遠近感的技法

透視可以表現出遠近感，主要技法有1點透視、2點透視等。

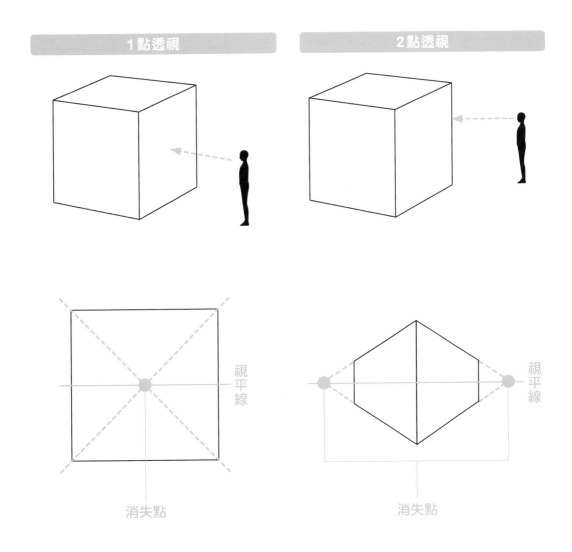

簡單來說，1點透視是從正面看物體；2點透視是從側面看物體。

從4個角拉出的線條交會處，稱作消失點。所謂的1點、2點，就是指消失點的數量；而消失點的高度，就等於視平線。

以集中到消失點的線條為基準來作畫，愈靠近畫面前方的物體會愈大，愈遠的物體則愈小，最後消失在消失點。如此一來，就能表現出空間的深度和遠近感了。

透視會隨著視平線改變。思考構圖時，這個技法非常值得參考。

16 無法表現出帥氣的感覺

諮詢內容 這張圖的標題是「靈異班長」，結合了黑髮、非人生物、鬼怪面具、學生制服等我很喜歡的元素。我是電腦繪圖新手，不知道怎麼畫才好。我想畫得更帥氣，希望老師能幫忙修改。（繪者：甘党）

坦率地畫出喜歡的元素很棒

誠實說出自己心喜歡的事物，是很需要勇氣的事。許多人會怕遭到否定，而選擇隱瞞不說。能毫不猶豫地表現在畫中，真的很厲害！

可以看出繪者講究之處

明確表現出喜歡的配件或設定上的講究之處，這點也很棒！

角色偏向可愛，而非帥氣

受到頭身、構圖的影響，角色形象偏向可愛風。

點綴圖也加強了可愛感

點綴畫面的圖形都加強了可愛的印象。

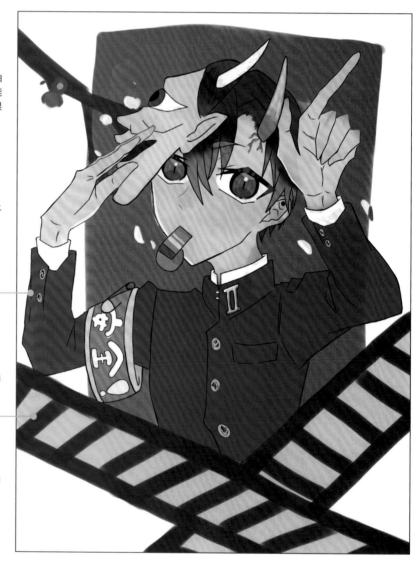

不同於可愛的「帥氣原則」

出自【気まぐれ添削 89】

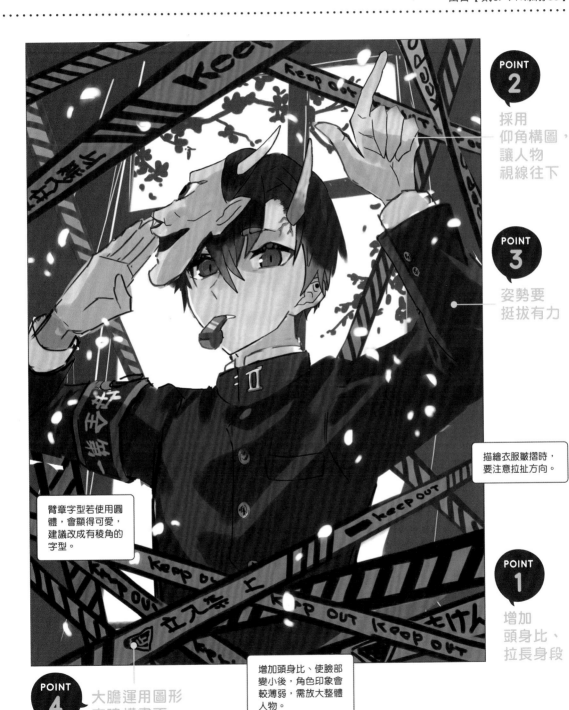

POINT 2
採用
仰角構圖，
讓人物
視線往下

POINT 3
姿勢要
挺拔有力

描繪衣服皺摺時，
要注意拉扯方向。

臂章字型若使用圓
體，會顯得可愛，
建議改成有稜角的
字型。

POINT 1
增加
頭身比、
拉長身段

POINT 4
大膽運用圖形
來建構畫面

增加頭身比、使臉部
變小後，角色印象會
較薄弱，需放大整體
人物。

【帥氣原則1】
增加頭身比

小孩的頭比成人大、身高矮，所以頭身比小的角色，看起來就會比較年幼。如果想讓人物更帥氣，就要縮小頭部、加寬肩膀，畫成6～8頭身的感覺就行了。尤其是頭和手這些需要特別講究的部位，可能會因為畫得太專注，而畫得比預期中還要大。所以畫完之後，記得對照一下肩膀和軀幹，確認是否符合預設的頭身比。

迷你角色

1～4頭身
→可愛

6～8頭身
→帥氣

【帥氣原則2】
採用仰角構圖

俯角構圖中，人物的姿勢和表情容易營造出撒嬌的印象。原圖的人物眼神往上，看起來就會偏向可愛的感覺。參照P66的解說，可以透過手臂、軀幹等部位的剖面，來表現出仰角構圖。這麼一來，人物的視線會往下看，變成帥氣的印象。

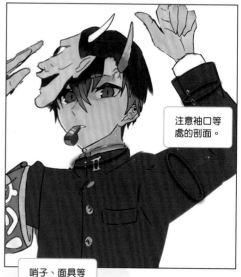

注意袖口等處的剖面。

哨子、面具等配件也要改成仰角構圖。

眼睛高光的重要性

高光畫在眼睛上方，會有種可愛吉祥物的感覺。如果想表現出帥氣感，建議在瞳孔旁小小點一下高光就好。

POINT 3

【帥氣原則 3】
姿勢要挺拔

原圖為了把手肘放進畫面裡而畫窄了，導致敬禮的姿勢變得太過客氣。文雅的敬禮會表現出可愛感，畫成手肘張開的挺拔敬禮姿勢，才能展現出帥氣感。大膽地讓手肘超出畫面，還能表現出強勢的氣場。

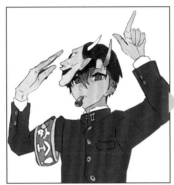

POINT 4

【帥氣原則 4】
大膽配置圖形

春季花朵　禁止進入的封鎖線

做出威嚇架勢的角色

＝暗喻青年因為內心的糾葛，
　才會威懾四周

原圖想表達強烈的氣氛，但只是將各個圖形點綴在周圍，看起來就會顯得可愛。可以透過色彩的運用、配置、數量的增加，建構出具戲劇性的畫面，就能營造出帥氣的氛圍了。

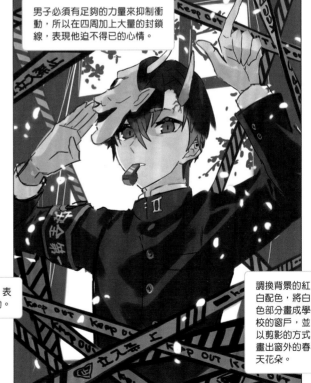

男子必須有足夠的力量來抑制衝動，所以在四周加上大量的封鎖線，表現他迫不得已的心情。

用飄散的花瓣特效，表現他即將爆發的衝動。

調換背景的紅白配色，將白色部分畫成學校的窗戶，並以剪影的方式畫出窗外的春天花朵。

COLUMN 3

最新版！齋藤直葵的作業環境

接下來要介紹我現在的作業環境！這裡只是以我為例，每個人適合的設備都不同，請各位找出最能發揮自己能力的工作配備。

➡ iMac（Retina 5K, 27-inch, 2020）

處理器 3.6 GHz 10 核心 Intel Core i9

記憶體 64 GB

我一直使用 iMac，很多功能都十分熟悉了。至於 iMac 是否比 Windows 好用則是見仁見智，我個人偏愛 mac 的使用者介面，感覺更能激發我的創作慾。

➡ 外接副螢幕 EIZO FlexScan 27.0 吋顯示器 EV2780-BK

依據製造商不同，螢幕會有色彩顯示偏黃等特性，不過 EIZO 的螢幕不太會有這種情況，相當實用，也很適合作為遊戲用螢幕。

➡ Xencelabs 繪圖板 Medium

繪圖板也會因個人的作業環境而異。其他製造商可能會發生驅動狀態不良、游標反應延遲、筆畫卡住的現象，但 Xencelabs 的繪圖板鮮少發生這種問題，畫起來比較沒有壓力，所以我很愛用。

➡ Tourbox

非常推薦喜歡用桌上型軟體控制器的人使用。Tourbox 控制鍵的種類很多，備有 3 種控制旋鈕和滾輪。

➡ CLIP STUDIO tabmate

推薦給喜歡用手持式軟體控制器的人。雖然官方聲稱這是 CLIP STUDIO 專用產品，但也可以對應其他製造商的裝置，任何軟體都能使用。控制鍵種類比 Tourbox 少，不過拿在手上使用有助於舒緩肩膀僵硬的問題。

➡ HermanMiller Embody 人體工學椅

這張椅子我已經用了大約 5 年。椅墊是網布，坐起來不悶熱，還能分散體重，就算久坐也不太容易疲勞。如果是偏好硬椅背的人，推薦使用 Aeron 系列。

➡ HermanMiller 移動式桌板

這張桌子已經停產了，無法推薦大家購買。其桌面前方是往內凹的形狀，可以讓身體嵌進桌子。這樣就能坐滿椅面來畫圖，會輕鬆很多。

CHAPTER 4

靈活運用
光和色彩

光和色彩就是一種魔術。只要
掌握彩度和明度、注重光源和
光的色彩,就能大幅改變圖稿
的外觀。善用光和色彩,將想
傳達的意涵融入畫中吧!

明明加強了色彩，整體還是不起眼

諮詢內容 我想要畫出一眼就能吸引人目光的鮮明印象，但就算加強了色彩，還是沒辦法達到理想。除此之外，我常常覺得自己畫的構圖和比例很奇怪，希望老師能告訴我所有需要改善的地方。(繪者：理介【�海】)

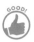 **GOOD!** 感覺很吸引人

就算特意營造，也不見得能畫出引人注目的魅力。
不過這張圖本身就很有衝擊力，畫得很棒。

Twitter：@nbnbnbnb_02

 IMPROVE 太想畫出吸引人的圖，
才會導致人物很奇怪

優先考慮想畫的部分，身體結構就會顯得不自然。

 IMPROVE 採用繽紛的撞色，
畫面不見得漂亮

高彩度的顏色若搭配不好，也會顯得很黯淡。

BEFORE

利用色相的選擇和明度的調整，操控整體的色彩印象

出自【気まぐれ添削65】

POINT **1** 降低明度和彩度，與無彩色交織在一起

擴大畫面，畫出原圖中超出畫面的部分，並修正上半身的傾斜度、肩膀、手和軀幹。

畫出下眼睫毛、更改眼角顏色，充分妝點人物！

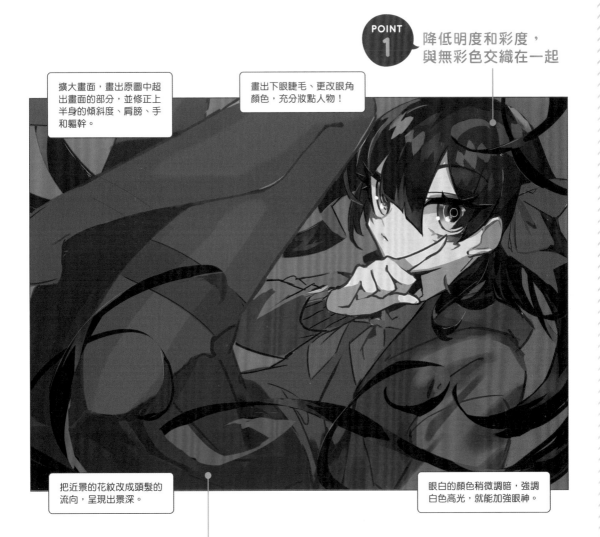

把近景的花紋改成頭髮的流向，呈現出景深。

眼白的顏色稍微調暗，強調白色高光，就能加強眼神。

POINT **2** 在無彩色局部加入鮮豔顏色，會更令人印象深刻

利用明度和無彩色，營造鮮豔的印象

要營造鮮豔又亮眼的印象，最重要的不是只有「高彩度的豔麗色彩」。使用鮮豔色彩的同時，如何運用黑、白、灰這些無彩色也是重點。

配色不要全部使用高彩度顏色，先將髮色換成黑色（無彩色），整個畫面會一口氣收縮；接著，降低人物（正形）的明度和彩度，背景（負形）換成鮮豔的紅色，就會形成近似逆光的狀態，清楚襯托出人物的輪廓。

! 什麼是正形和負形？

圖稿主要部分（以這張圖來說就是人物）的輪廓稱作正形；背景等其他部分的輪廓則稱作負形。只要注重正形的呈現，就可以使畫面產生動感、加強整張圖的印象。

正形

負形

POINT 2 於無彩色中 添加顏色來加以強調

在近似逆光的狀態下顯現輪廓，可以呈現戲劇化的效果。但光是這樣，會顯得背景太過強烈，人物略顯遜色。因此，需要用顏色一口氣拉抬角色印象。

➡ 五顏六色的高光

頭髮的高光用高彩度的繽紛色彩來畫。在無彩色裡點綴鮮豔的顏色，就會變得很醒目。為髮色增加強弱變化，就能讓角色印象比負形更強。

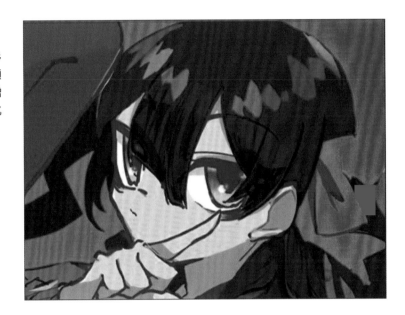

➡ 頭髮的彎折處 畫成藍色

頭髮彎折處可以加入高彩度的藍色，用來表現陰影。在各個重點加上漂亮的色彩，會有點綴的效果。此外，可加入較弱的高光，表現出頭髮的立體感。

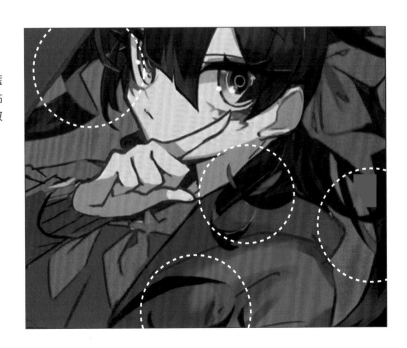

煩惱諮詢 18

怎麼看都像是塗鴉

諮詢內容 這張圖的標題是「日出」。我已經盡力去畫了，但就是覺得不滿意。我想畫出自然漂亮的背景，卻畫得像塗鴉一樣，無法和人物融和，很傷腦筋。
（繪者：ユズ）

GOOD! 能看出繪者想表達的印象

這幅作品很棒！可以感受到繪者「想畫出有漂亮印象的插圖」。

GOOD! 具備設定明確目標的能力

從留言得知繪者只有18歲，這個年紀的人鮮少有明確目標，所以要有自信！

IMPROVE 印象不協調

會感覺人物和背景不融合，是因為整體看起來，光的色彩和光源不協調。

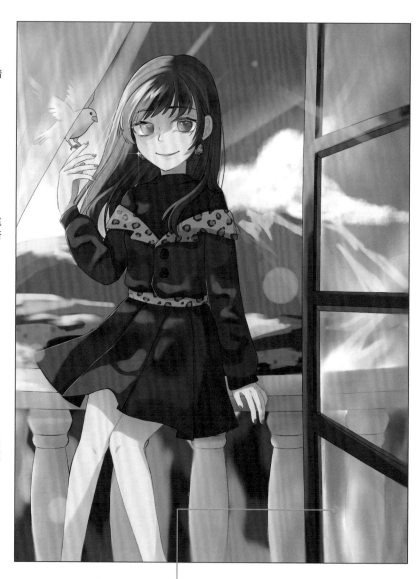

IMPROVE 玻璃門太醒目

門畫得太大，反而降低畫面美感。此外，改變構圖才會顯得更好看。

084

統一光線，
避免人物和背景不協調

出自【気まぐれ添削86】

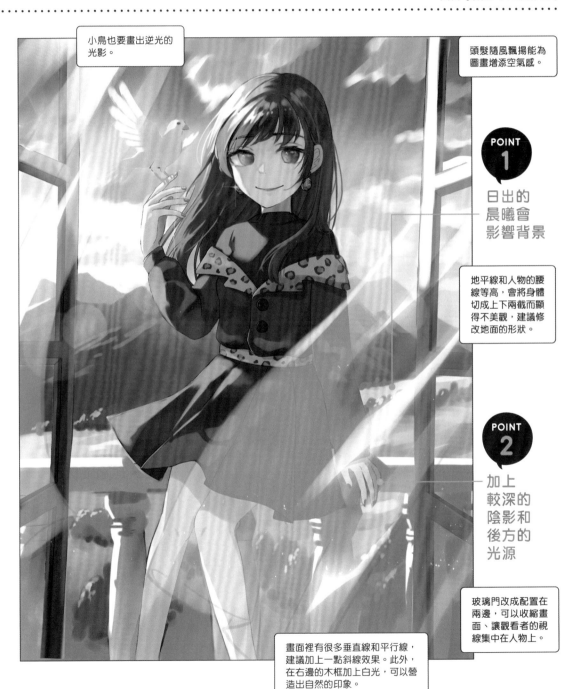

小鳥也要畫出逆光的光影。

頭髮隨風飄揚能為圖畫增添空氣感。

POINT 1

日出的晨曦會影響背景

地平線和人物的腰線等高，會將身體切成上下兩截而顯得不美觀，建議修改地面的形狀。

POINT 2

加上較深的陰影和後方的光源

玻璃門改成配置在兩邊，可以收縮畫面、讓觀看者的視線集中在人物上。

畫面裡有很多垂直線和平行線，建議加上一點斜線效果。此外，在右邊的木框加上白光，可以營造出自然的印象。

整體背景要添上黃色的晨曦

原圖中，畫面左邊因晨曦染上了一抹黃，但藍色的山脈和綠色的地面都完全不受影響，一眼看上去會以為是豔陽高照的白天。讓整體風景都受旭日的光芒影響，就能消除不自然的感覺。

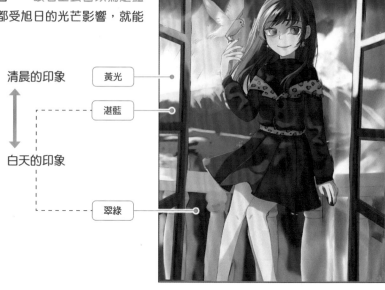

清晨的印象 —— 黃光

湛藍

白天的印象 —— 翠綠

背景調整成晨曦色調並加上陰影時，要注意光源在畫面左後方。只要根據光源畫出光影，就能消除不協調感。

新增強光混合模式的圖層，用黃色和紅色在天空和山脈染上清晨的光。太陽所在處則畫出放射狀的光。

將畫面前後方的山脈畫成不同的顏色，就能呈現出景深。

靠畫面前方、背對晨曦的雲彩要畫出陰影。

樹木的迎光面，也要畫得亮一些。

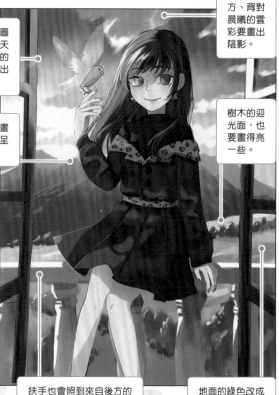

！改變前後方的顏色，就能表現出遠近感

天空的顏色愈往後就愈淺、愈靠前則愈深。畫出這種漸層效果，就能營造出遠近感。

扶手也會照到來自後方的光源，建議調整成逆光。

地面的綠色改成泛黃的綠。

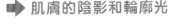

POINT 2 在人物身上畫出深色陰影，表現出逆光

和背景一樣，人物身上也要畫出晨曦造成的陰影。先為整體打上陰影，再畫出迎光面，就能表現出逆光效果。調整人物的打光方式，讓畫面呈現統一感。

➡ 頭髮的高光

畫出來自後方的光線，表現出逆光效果。在強調高光處加上淡淡的線條，更能表現出一根根髮絲在光線照耀下飄揚的感覺。

➡ 肌膚的陰影和輪廓光

調暗肌膚的顏色，在面向晨曦處畫出輪廓光，強調逆光效果。輪廓光不能畫得太均勻，最好在手、臉頰、腿部畫出一點強弱變化。

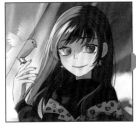 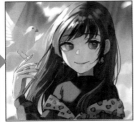

➡ 臉部陰影

逆光下，臉上不會形成瀏海的陰影。原圖的陰影畫法會顯得人物個性表裡不一，如果沒有這個意涵，應避免採用這種畫法。

➡ 服裝的光影

原圖中的衣服整體偏暗，畫出迎光面，就能表現出逆光。這裡一樣不能畫得太均勻，要用面積大小營造出強弱變化。

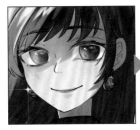

❗ 用簾子引導視線

原圖中只畫了左側的簾子，在右邊加上飄揚的簾子，更能讓觀看者聚焦在人物身上。比起完整地呈現整體，遮掩部分畫面更能讓人自然地看向沒遮住的部分。

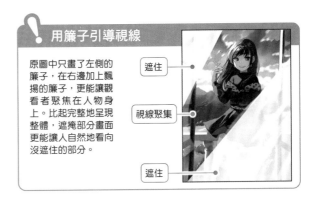

遮住

視線聚集

遮住

背景太單調

諮詢內容 這張圖的標題是「今晚也失眠」，是我多次修改了配置和色調、費盡心血才畫好的。圖中的角色名叫五徹，特徵是髮尾外翹的長髮和黑眼圈，我想畫出他常失眠、愛抽菸、會特意去危險場所遊蕩且有毒癮的形象。(繪者：ゆずき)

 角色魅力十足

人物的身體比例修飾得很好，畫得非常有魅力。

 願意讓人修改自己費盡心血的作品很棒

能夠畫出自認為「徹底完成」的作品已經很厲害了，居然還願意交給別人修改！這份勇氣和上進心實在令人敬佩。

 從階梯可以聯想到另一個世界

從選擇畫階梯，可以感受到繪者高明的技巧。觀看者能藉此聯想到，階梯上方有另一個危險的世界。

Twitter：@UruHa14E

 背景和人物的氣質不合

背景太乾淨，看不出治安敗壞的感覺。可以多花點工夫描繪背景，讓角色形象更豐滿。

 讓意識拓展到畫面之外

表現出畫面之外也是治安不好的未知世界。

BEFORE

用光線表現出畫面外的世界

出自【気まぐれ添削93】

階梯上也畫出傳單和
塗鴉，強化治安敗壞
的氣氛。

強調
世界觀、
襯托出
角色個性

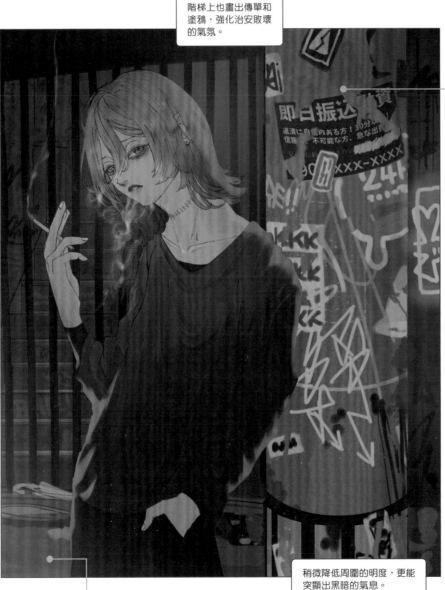

稍微降低周圍的明度，更能
突顯出黑暗的氣息。

POINT
2
用光與色彩的表現
來增添沉浸感

深入探索人物所在的世界觀

若要襯托角色特性，除了仔細描繪人物本身以外，也可以利用背景來強調世界觀。以這張圖來說，更強烈地描繪出治安敗壞的場所，就能營造出表現角色危險氣息的世界觀了。

➡ 電線桿

原圖中的廣告太完整，反而呈現出這個世界很整潔的印象。建議畫得破爛一點，再隨便貼上其他廣告單和貼紙，加上塗鴉（塗畫簽名和泡泡字等）和陳年老化的汙損。

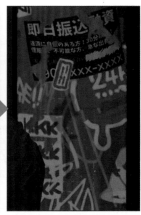

➡ 鐵柵欄

治安不好的街頭會令人聯想到鐵柵欄，能藉此營造出另一邊是危險場所的氣氛。

➡ 地面

地面太過乾淨，建議加上水窪和散亂的垃圾。骯髒的場所搭配積水，可以蘊釀出危險的印象，以及讓人想要避開的厭惡感。

ADVICE

POINT 2 用光和色彩營造世界觀

營造黑暗氣氛時，不要只用黑色或調暗整體背景。運用光和色彩，也能創造出很好的效果。讓光線具有意義、畫出光線照亮的景物，可以使畫中的世界延伸到畫面之外，強調出站在治安敗壞街頭一隅的危險人物「五徹」的真實感，讓人物更融入這個世界。

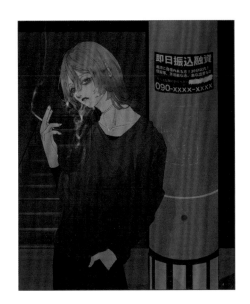 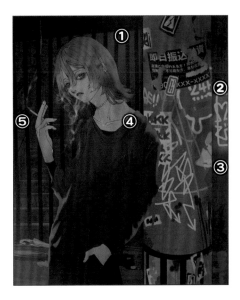

➡ ①階梯的光

在鐵柵欄裡的階梯上畫出詭異的紅光。只要加一道紅光，就能強調這個階梯上方是更危險的世界。

➡ ③左右的光

左右兩邊分別畫出不同顏色的光，促使觀看者想像兩側還有其他景物。

➡ ④人物的光

在人物兩側加上反射光。因為左右光源的顏色不同，人物身上也要分別反射出兩種顏色，更融入這個由光與黑暗構成的世界。

➡ ⑤香菸的煙

火焰般的香菸煙霧能增強詭異感。可以新增強光混合模式的圖層，畫出更多詭異的光線，加強超乎現實的印象。

➡ ②霓虹燈光

牆壁太乾淨會很奇怪，建議畫出酒吧的霓虹招牌，強調被照亮的牆上塗鴉。

❗ 用陰影強調光

人物照到光時，在迎光面和逆光面的交界處加上深一點的顏色，更能強調光線、表現出戲劇性。

20 不知道怎麼展現圖畫的魅力

諮詢內容 這張圖畫的是2名小小的惡魔女孩正在搶別人的百匯冰淇淋。我嘗試了很多種冰淇淋和背景的配色與上色方法，覺得應該畫得更清爽比較好。不過我想知道，在別人眼中這張圖到底畫得好不好呢？

（繪者：ややっこ）

作品的完成度很高

角色設計很出色，繪者能把飾品、迷你、湯匙這堆可愛元素全部放進去，非常厲害。

構想很傑出

對愛吃甜點的人來說，潛進百匯冰淇淋裡、全身沾滿鮮奶油大吃一頓，簡直是最幸福的夢想。能把這個構想畫出來，就贏一半了！

過於中規中矩

繪者採納了很多學過的對比表現，可以從作品中看出技法運用得很好，但是過於中規中矩可能會失去一些雀躍感。

不要畫得太清爽比較好

留言中寫到「覺得應該畫得更清爽比較好」，但這其實不是一個好方法。使用再冒險一點的畫法，才能營造出興奮雀躍的感覺喔！

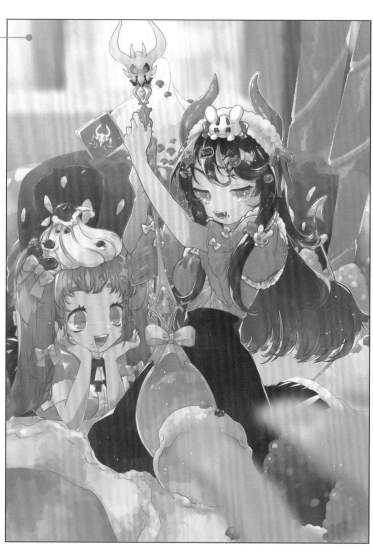

Twitter：@hiyaya 09

BEFORE

運用色彩和配件來改善畫面

出自【気まぐれ添削77】

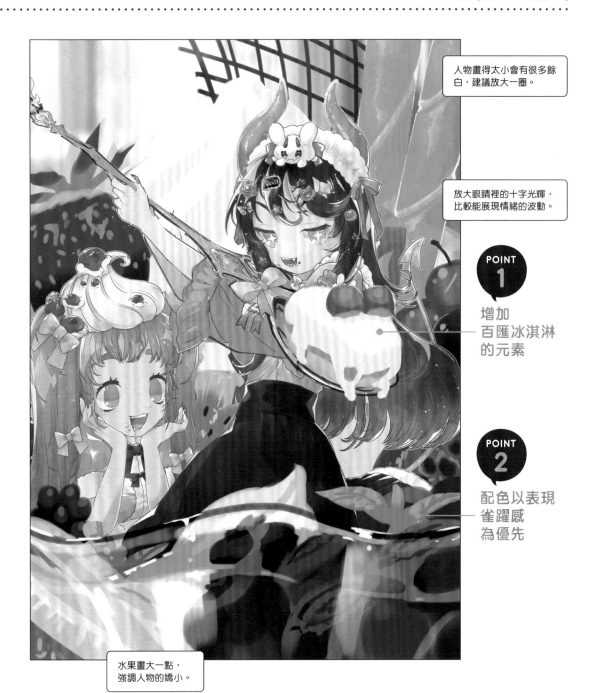

人物畫得太小會有很多餘白，建議放大一圈。

放大眼睛裡的十字光輝，比較能展現情緒的波動。

POINT 1

增加
百匯冰淇淋
的元素

POINT 2

配色以表現
雀躍感
為優先

水果畫大一點，
強調人物的嬌小。

這張圖的概念是2個可愛的惡魔要搶走百匯冰淇淋，興奮雀躍的感覺應該會比清爽感更符合主題。

為了呈現清爽感，畫中主體就會「只有」人物的臉。人物的臉確實很重要，但這張圖的百匯冰淇淋也是重要元素之一。運用物品讓百匯冰淇淋元素更加顯眼，可以表現出雀躍感。

➡ 畫出整支湯匙

原圖中，小惡魔手上的湯匙被畫面前方的叉子擋住了。建議將勺子部分移到人物的臉旁，這樣就能清楚表現出舀起鮮奶油、準備開動的動作。此外，在湯匙上畫出剛舀起的一口百匯冰淇淋，也能強化人物與百匯冰淇淋的關係。

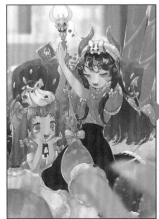 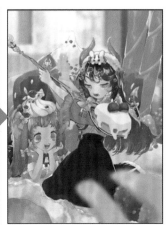

➡ 畫出百匯冰淇淋杯

說到百匯冰淇淋，就會想到盛裝用的玻璃容器。畫出容器，就能表現出百匯冰淇淋的印象。

> **❗ 根據視線引導原則，思考前景的配置**
>
> 原圖中，為了讓觀看者聚焦在畫面中央，前方的叉子做了模糊處理。叉子應該是想表現出點了百匯的客人，但改成用豐富的水果點綴畫面前方，應該會效果更好。
>
>

ADVICE

POINT 2

配色以雀躍感為優先，之後再調整

原圖中，可以看出人物使用了豔麗的配色，餅乾等背景物品則使用沉穩的色調，企圖將觀看者的視線引導至人物身上。能將繪畫知識學以致用固然很好，但一開始就光憑知識來畫圖，往往會讓畫面過於中規中矩，反而適得其反。剛開始畫畫時，要善用自己內在的童心，先隨心所欲地開心畫圖就好。

不必想得太複雜，先畫得繽紛一點。多用點顏色、任意搭配色彩，盡情地揮灑畫筆吧！畫出更多元素讓畫面更熱鬧、大量運用喜歡的顏色，自己也會愈畫愈雀躍，這份心情也會表現在畫中。畫一大堆水果，加上鮮奶油、工藝糖、薄荷綠，餅皮一圈圈繞成的捲心酥也換成可口的顏色，這樣就能看出2個小惡魔是在緊湊的空間裡興奮地偷吃百匯了吧？
暫且完成初稿後，再發揮大人的眼光，冷靜地檢視整張圖。這時就要動用自己學過的知識，思考視線引導和顏色等等。記住這個流程，就能畫出不會太狹隘、又能全力發揮自己知識和技巧的作品囉！

思考視線引導和明暗對比！

四周布置得太熱鬧，不小心搶了人物的風采!?

使用曲線調整功能，在重點提高明暗對比，視線就會聚集在人物身上了！

用厚塗法上色後，印象變得很模糊

諮詢內容 這張圖描繪的是一個名叫 Kuramubon 的女孩。她住在海裡，是個喜歡閃亮物品的水生生物，非常中意在沉船殘骸旁發現的銀色王冠。我喜歡採用厚塗法，但總是變得顏色暗沉、印象模糊。我想畫出有強弱張力的圖……
（繪者：まちのうし）

 人物畫得很可愛

這個名叫 Kuramubon 的角色，應該是引用自宮澤賢治童話裡的謎樣存在吧？這張圖把她咔咔笑的樣子畫得很可愛。

 構圖十分有趣

構圖充分活用了水底的場景！

 整體印象很模糊

視角不固定，才會導致印象模糊，建議畫出明確的焦點。

 背景太強烈

背景的色彩、對比、描繪細膩度等印象都很強，會讓人先看見背景，而不是聚焦在人物身上。

 要更強調「撿到王冠的場面」

這張圖的情境是撿到王冠，必須花更多心思來呈現。

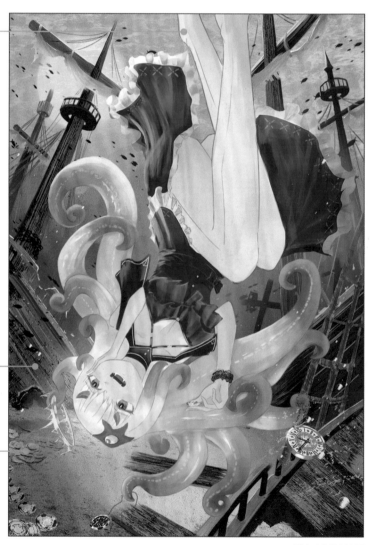

Pixiv：54544125

BEFORE

厚塗法最重要的是光影表現！

出自【気まぐれ添削95】

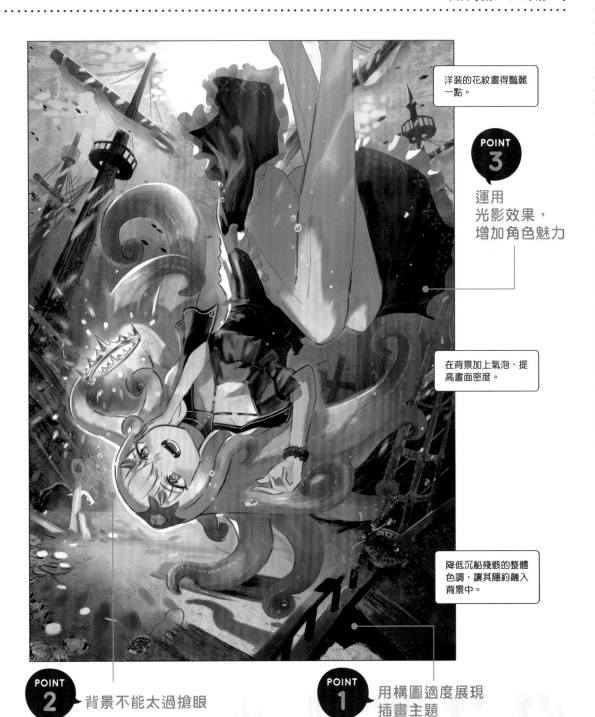

洋裝的花紋畫得豔麗一點。

POINT **3**

運用光影效果，增加角色魅力

在背景加上氣泡，提高畫面密度。

降低沉船殘骸的整體色調，讓其隱約融入背景中。

POINT **2** 背景不能太過搶眼

POINT **1** 用構圖適度展現插畫主題

POINT 1 — 避免背景搶走角色風采

背景的對比度太強，連細節都畫得面面俱到，會讓人過度聚焦在背景上。建議將背景的整體印象改得更柔和，讓人先看到人物。

船桅似乎沒什麼含意，月亮卻強調了船桅。建議將月亮改成散景，移動到可以突顯角色輪廓的地方。

船桅等物體的形狀都是直線，會顯得太過搶眼。可以用海面斜照進來的光線遮掩，緩和直線的印象。

太詳細描繪前方的殘骸，會導致其他部分的印象變得散漫。建議稍微遮掩一下殘骸，避免引人注目。

POINT 2 — 使用強調主題的構圖

原圖中，人物確實位在顯眼的位置，但是這張圖想要強調的應該是「撿到王冠」的情境，而不是人物本身。描繪場景時，應該將這個行為放在最顯眼處。建議稍微移動人物的位置，改成讓王冠更容易引人注目的構圖，才能一眼看出插畫主題，減少印象模糊的問題。

讓王冠散發出誇張的光芒，就不會隱沒在背景裡。

！ 注意人物的視線

Kuramubon 的注意力肯定都在剛撿到的美麗王冠上吧！讓她的視線明確地朝向王冠、使王冠的光芒倒映在她的眼裡，更能增添這個場景的戲劇性。

POINT 3 — 強調光影，襯托出角色

這張圖的背景陰影十分清晰，人物身上卻沒什麼陰影，導致背景引人注目，讓人不知道該專心看哪裡，於是產生模糊不清的印象。為了避免用厚塗法畫成模糊印象，最快的捷徑就是運用光影來突顯人物。

⮕ 加深陰影

畫出深色陰影，形狀就會頓時收縮，將視線引導至與陰影對照的迎光部分。

⮕ 強調稜線

在光影的交界處（稜線）畫上深一階的顏色來加以強調，會更有立體感。

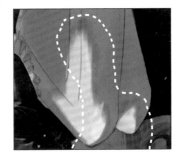

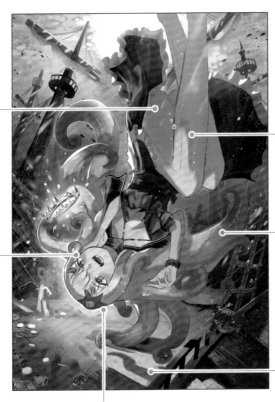

⮕ 強調輪廓的輪廓光

加上來自後方的輪廓光，輪廓就會清楚浮現。

⮕ 畫出線條

刻意用線條（＝影子較深的部分）畫出深色部分，藉此收縮畫面。

⮕ 打亮人物的周圍

將人物臉部周圍的背景稍微打亮，更能襯托出人物的存在。

⮕ 強調地面的陰影

在地面畫出王冠光芒所形成的陰影，使觀看者的視線更容易聚焦在王冠上。

 厚塗法的訣竅

用厚塗法堆疊顏色、導致彩度過低時，可以事後新增強光或覆蓋的混合模式圖層，補上鮮豔的色彩。

煩惱諮詢 **22**

想在陰暗氛圍中
展現角色魄力

諮詢內容 這張圖的標題是「但願您死去」。由於整體畫面很陰暗，導致人物變得很不清楚。請問該怎麼做才能保持這個調性、又能突顯人物呢？我無論怎麼畫，就是無法呈現出專業繪者的魄力和氣息，感到很煩惱。

(繪者：wonu【Phaを】)

**充分表現出
想畫的東西**

這張異常黑暗的插畫很帥呢！畫面呈現了繪者想畫的內容，以及想帶給觀看者的感受。

角色造型十分完美

人物的表情很棒，比例也恰到好處，幾乎無可挑剔，可以體會到繪者的努力。

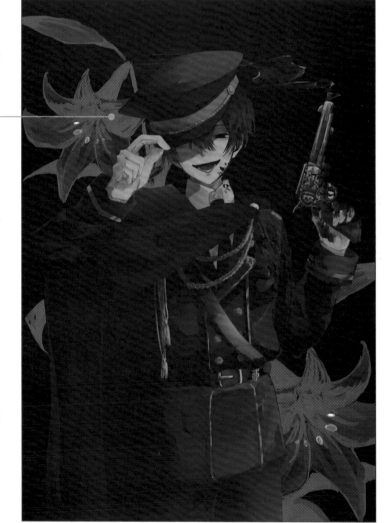

缺乏魄力

還需要花點工夫，才能表現出吸引人的魄力。

Twitter：@world_phawo

BEFORE

善用明暗和補色對比

出自【気まぐれ添削96】

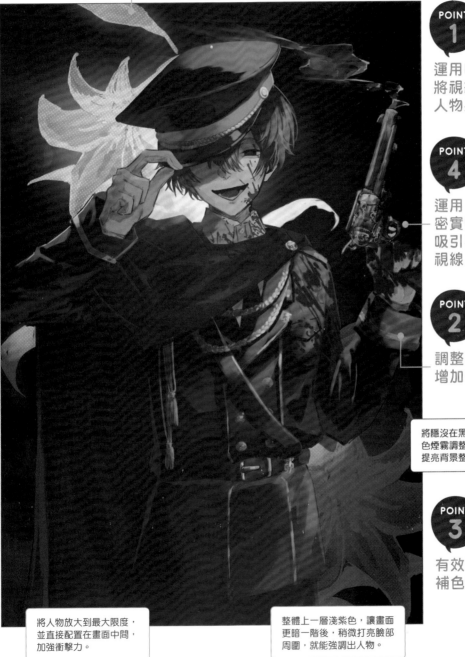

POINT 1

運用明暗對比，
將視線引導至
人物身上

POINT 4

運用
密實的描繪，
吸引觀看者的
視線

POINT 2

調整明暗，
增加角色魄力

將隱沒在黑色背景裡的紅
色煙霧調整得鮮豔一點，
提亮背景整體的色調。

POINT 3

有效運用
補色對比

將人物放大到最大限度，
並直接配置在畫面中間，
加強衝擊力。

整體上一層淺紫色，讓畫面
更暗一階後，稍微打亮臉部
周圍，就能強調出人物。

POINT 1　運用明暗對比，將視線引導至人物身上

人的眼睛會對高彩度、高明度的顏色產生反應。色彩的明暗差距（對比）愈大，愈容易吸引視線。將上方的花調得更亮白一些，製造出與臉部的明暗差距，觀看者的視線就會集中到臉上。

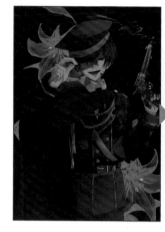 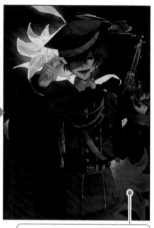

下方的花從白色改成紅色，暗示角色表裡不一的性格。

POINT 2　為人物本身營造明暗對比

人物的表情很棒，身材比例也很完美，但沒有妥善活用明暗對比，導致魄力不夠。

➡ 披風

背景中加入了鮮豔的紅色，披風也要調整成醒目的紅。此外，建議在披風裡製造出明暗差異，作為點綴。

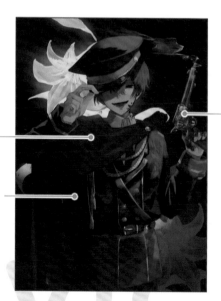

➡ 高光

軍帽、飾繩、手鎗等拋光或光滑的質感，可以藉由畫出高光，來營造吸引視線的效果。

➡ 軍服

光照到的肩膀、雙臂、腰部要打亮，而陰暗的部分則調整得更暗，就能強調明暗對比。

POINT 3 在相同明度下，
用補色對比營造出陰影差異

光是用明暗對比，會有表現範圍受限的感覺，這時就可以運用
補色對比。例如：在軍服偏紫的陰影上，加入帶點綠色（補
色）的灰色。這麼一來，原本只是調暗色調、導致看不清楚的
部分，就能表現出些微差異了。

色環中直線兩端的顏色互為補色，意即互
相對照的顏色。補色可以用來互相襯托鮮
豔度，或是當作陰影色來避免畫得太暗。

POINT 4 將想突顯處畫得更密實

若想要吸引觀看者的視
線，描繪密度也很重
要。臉、頭髮等想突顯
的地方，連細微的輪廓
也要精確地畫出來。
另外，提高血跡密度，
也會更容易將觀看者的
視線吸引到臉部。

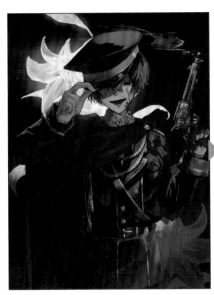

COLUMN 4

如何設定精進畫技的目標？

各位平常都是用什麼心態畫圖的呢？應該有不少人畫圖時只是不顧一切地想著「我要畫得更好」吧？但是，「想畫出好圖」的目標其實很籠統，應該具體思考想在什麼樣的領域成為什麼樣子。

舉例來說，如果你的目標是成為專業插畫師，就需要假設自己是想畫遊戲插圖，還是小說的封面和插圖，並以實際活躍於該領域的專業人士為目標。這麼一來，效果通常會非常好。

最理想的做法是，深入想像自己想成為的模樣。倘若只是模糊地想著「我想畫得更好」，卻沒有明確的目標，就會在中途迷失自我。就算只是暫定的目標也沒關係，重要的是先明確地設定好目標，思考自己要怎麼畫到未來喔！

書末特輯

好評圖稿

本章要介紹的是根本不需要我修改的插畫傑作。

我會詳細解說圖稿中的厲害之處。

另外，本書獨家的好評單元請來了BUKUROTE老師和吉田誠治老師，

我將大力讚美這2位專業插畫師的作品！

請大家一定要欣賞、感受這些傑出的作畫重點，作為自己精進的能量！

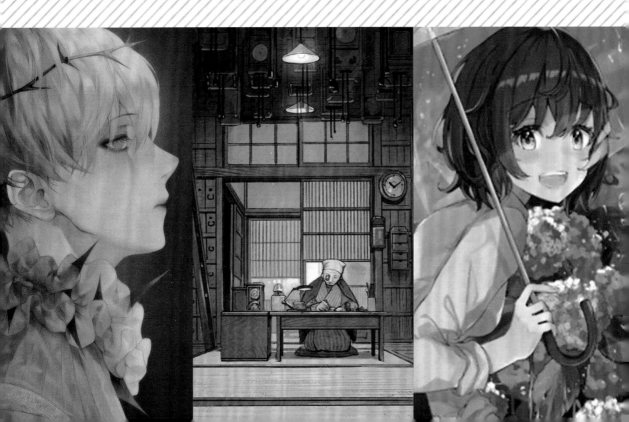

1 《濕氣少女》

出自【褒めちぎり1】

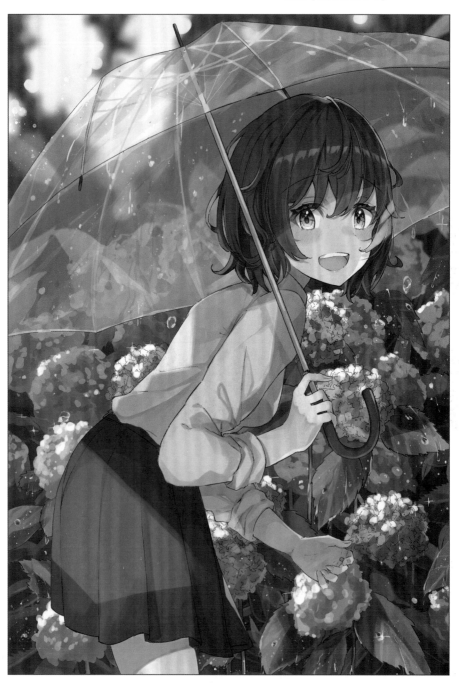

我試著在女孩身上畫出6月氣候潮濕的印象。由於整體看起來沒有一致性，感覺很難引人注目。請問該怎麼畫，才能讓人第一眼就注意到人物呢？

（繪者：はるユ）

Twitter：@ha_ru_ha_ru1192

PERFECT 1 人體比例絕佳！

首先，能把女孩子畫得這麼可愛，真的非常厲害。不少人可能以為人物要畫得可愛，重點在於水靈的眼睛和睫毛，但其實最重要的是五官和頭身的比例。只要調整好比例，加上細節描繪，效果就會很好。

➡ **實際描圖看看！**

如果想知道什麼比例才能呈現出可愛感，可以拿自己喜歡的可愛插圖來描圖看看，或許就會有「還以為臉給人的印象最深刻，占的比例應該很大，沒想到身體也畫得很確實」、「跟整個頭部相比，臉的部位意外地小」等新發現喔！

PERFECT 2 光的表現十分巧妙！

五官的部分，眼睛和下唇的表現很棒！眼睛偏上的位置畫了較大的高光，並分別運用偏暗且弱的高光，畫出不同階調的亮度，這個手法為眼睛增加了深度。

此外，只畫在下唇的微紅和高光也是重點，能夠在不經意中展現出角色的嫵媚。

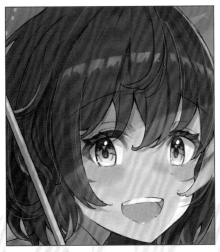

▲上方較大的高光是亮白色，三角光稍暗，瞳孔深處還有微弱的光。

▲下唇是否點上高光，會有很大的差異。

◀眼睛分別畫出不同高光，下唇則畫出薄紅色與高光。

PERFECT 3 善於拿捏描繪程度和陰影的均衡度！

手部是很難畫出正確比例的地方，畫得太仔細就會像是皮包骨，難以兼顧可愛感與寫實感。這張圖確實畫出了握住物體時凸出的拳頭、手上的皺摺等陰影，但繪者有特意調整陰影的均衡度，讓整體不會太深，所以並不會讓人感覺粗壯。

PERFECT 4 用7種方法表現水的質感

這張圖充分表現出標題內容，第一眼就能感受到濕氣和結露感。因為在這小小的畫面裡，就安排了多達7種的水的表現。

沿著傘面流下的雨痕，讓誇張的大水滴也顯得很逼真。

暗藏淡淡的小彩虹。只要發現這裡，就像是跟畫中女孩共享了獨一無二的情境。

打在葉片和雨傘上的細微水花，表現出潑濺效果。在各個重點處加上這個效果，就能營造出韻律感。

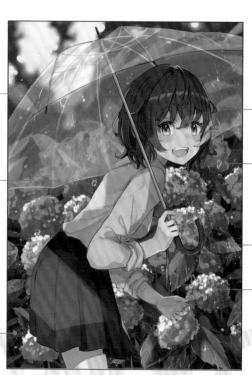

在濕氣重的雨天，女孩微捲的頭髮會扁塌得不成造型，這也算是一種水的表現手法。

從傘外滴落的大水滴閃閃發亮，令人留下深刻的印象。

葉片上的水滴畫了較暗的陰影，有收縮畫面的效果。

繡球花上點出被雨淋濕後才會呈現的反射光。

用草率的筆觸，營造視覺引導效果

從繡球花的花朵和葉片，就能看出繪者高超的技巧。乍看之下，所有花朵都畫得很仔細，其實沒畫出線條的部分很多。尤其是雨傘後方的花叢，幾乎都只是快速以顏色呈現而已。這種草率的筆觸營造出很棒的散景效果，就算畫面畫得很滿，也不會讓這張圖顯得太複雜，能將觀看者的視線引導至主角身上。

Naoki's Advice

有明暗對比，人物就會引人注目

繪者的問題是「想讓人物更引人注目」，這方面只要為畫面營造出明暗對比就能解決了。建議將離臉部較遠、畫面下方的葉片調暗，臉部周圍加強亮度。至於細節部分，裙子的腰部一帶有很明顯的對比，可以降低一點彩度，讓色彩更為穩定。可能就是這裡會吸引視線、分散注意力吧！

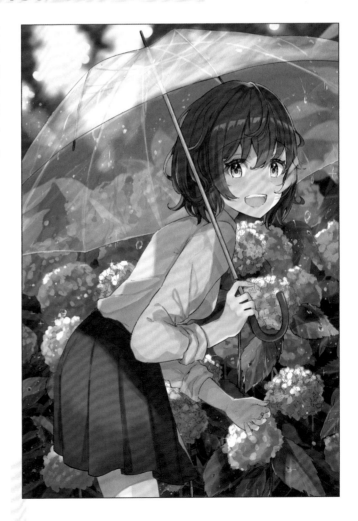

2 《純潔》

出自【褒めちぎり3】

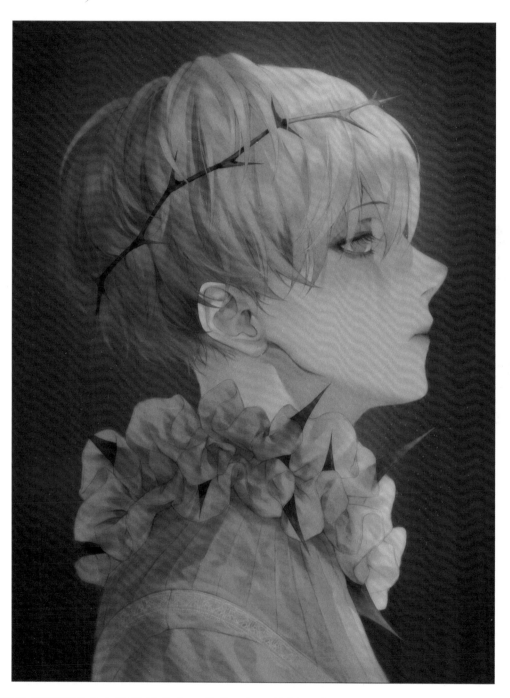

我以往都把重點放在磨鍊技術上,做了3個月的提升畫技練習,並不斷繪製作品。但我目前遇到了瓶頸,畫不出能引起共鳴的圖⋯⋯請問該怎麼做才能畫出吸引人的插畫呢?(繪者:siraku【F】)

Instagram:@siraku_ekaki

PERFECT 1 畫中的訊息簡潔有力

> 荊棘→凝視天空的少年或少女→標題是「純潔」→一眼看出「這個人是想保護潔白的純真不受荊棘傷害吧！」

畫中沒有任何多餘的物品或顏色，觀看者的注意力就只會放在呈現的資訊上。而人的視覺往往會注意到小面積的色彩，所以第一眼先看見的就是荊棘。

荊棘、白色、標題為「純潔」──只憑這3項資訊，就能想像出上面對話框裡推論出的訊息。畫中呈現出獨特的世界觀，是一幅相當漂亮的作品。

PERFECT 2 用陰影細膩地表現出頭髮的質感

這張圖去除了所有不必要的元素，相當簡單俐落，但可以感受到繪者似乎很執著於用陰影表現質感。例如：頭髮有一種柔軟到讓人忍不住想觸摸的印象。其實正是陰影營造出這種效果。

接觸荊棘的頭髮顏色較深，巧妙地描繪出輕輕箍住所造成的些微凹陷；髮尾則因下方的反光而變亮，微妙地用陰影表現出了柔軟的髮質。

用陰影表現出荊棘的硬度

荊棘的陰影與頭髮不同，表現出了堅硬的質感。只要放大就能看見，荊棘上畫出了銳利的陰影，堅硬得猶如割裂畫面。透過對比，表現出被荊棘刺到會疼痛的感覺。

用陰影表現出肌膚的質感和彈性

此外，繪者也用陰影表現了肌膚的彈性。在脖子的陰影和迎光面交界處畫上了淡淡的高光，和頭髮的陰影之間則畫上了明亮的顏色。巧妙的陰影畫法，明確表現出了質感的差異。

PERFECT 5 偷偷用了補色對比!?

各位看到這裡,是不是有個疑問?我前面提過「若是沒有足夠的明暗對比,畫出來的圖可能不夠漂亮」。這張圖的暗色和亮色的確都不是很清楚的顏色,選色方式一言難盡。但作者補色對比的運用手法十分高明,所以並不需要在意明暗對比。

藍

黃

補色關係

色環直線兩端的色彩互為補色關係。原圖中,看似白色或亮黃色的地方,其實是藍色。陰影則使用了低彩度的黃色,光線使用了藍色,兩者相輔相成。

Naoki's Advice

加強不協調感,更能營造出令人感興趣的故事

我在看這張圖時,就想問「是誰在守護這份純潔?」。

如果要拓展這個疑問,應該會推論出兩個答案:①主角被強制保有純潔;②主角堅守自己的純潔。

若是前者,可以將上方照下來的光畫成柵欄狀,表達出主角被禁錮在密閉空間的情境;若是後者,可以遮住主角的雙眼,清楚表達出憑自我意志阻絕外界接觸、守護自己純潔的意象。加上這種觀點,應該就能讓插畫更有深度、更能撼動觀看者的情緒了。

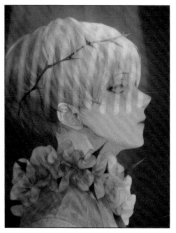

3 《我會繼續等待》

出自【褒めちぎり7】

 PERFECT 1

顏色和形狀配置都很棒，
令人印象深刻

吸引人的圓圈、叉叉和四方形都使用紅色，並編排成近左右對稱的樣子。凡是人類熟悉（有象徵性）的
形狀，都會無意間吸引目光。圖畫中採用這些圖形，有助於引導觀看者的視線。
不過，若配置成精準的左右對稱，看起來就會像是平面設計圖或宗教畫。繪者巧妙地改成傾斜並移位，
緩解了這種象徵性的印象。

我畫的是「不惜被逐出天界、墮入地獄，也會永遠思念並等待心愛之人」的天使，畫中表達她訴說著「我該等到什麼時候呢？」的情境。我很想知道該怎麼描繪和上色，才能畫出有魅力的頭髮。(繪者：えふもふも■【えふ】)

Twitter：@fwomofumofu

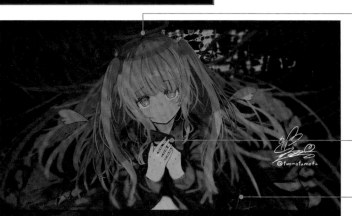

圓形的天使光環稍微往左傾斜。

四方形的手機朝著與圓形相反的方向傾斜，平衡配置。

叉叉的衣服縫線（花紋），左右呈現數量不同。

PERFECT 2

妥善控制好對比度

這張圖的色彩侷限在暗色調,很難營造出對比度,往往會形成朦朧不清的印象。不過,圖中整頓了明部與暗部、呈現得十分清楚,有很明確的強弱變化。

各位試著瞇起眼觀看,應該可以看清臉部、雙手、雙馬尾一帶的色調朝外逐漸變暗、變模糊;再睜大眼睛觀看,就能清楚看見細節了。這代表繪者用「瞇眼看也能看見圖中畫了什麼」的明暗程度來作畫。所以即使色調偏暗,也能清楚呈現出形狀。

暗　　　　　　　　　　　　明　　　　　　　　　　　　暗

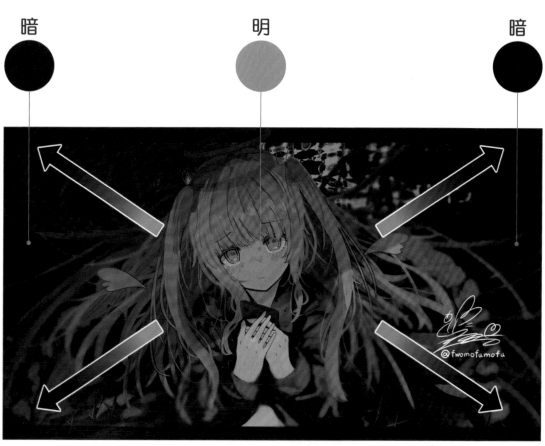

朝外側逐漸變暗→形狀能清楚呈現

HOMECHI

視線引導和模糊效果的技巧很高明

除了對比度的控制以外，這張圖還有一個能讓人明確聚焦的技巧，那就是利用模糊效果來引導視線。不僅如此，繪者還巧妙地不讓模糊效果破壞了整體畫面。

➡ 模糊四周，將視線引導至臉部

以仔細描繪的臉部為中心，套用放射狀的鏡頭模糊濾鏡（加入自然散景的特效）。因為有散景，觀看者的視線才會集中在聚焦處。即使離臉部很遠的地方隨便畫，也不會顯得畫面密度不夠。

視線
集中

➡ 在模糊處理的部分加入雜訊和質感

單純使用模糊效果會變成黏滑質感，而顯得不夠高雅。繪者也花了心思迴避這個缺點！只要放大圖片就能看出，模糊處理的地方加了雜訊或是淺淺的質感特效，發揮出單靠模糊無法營造出的維持圖畫密度效果。

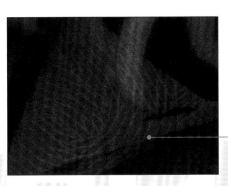

BUKUROTE 老師

BUKUROTE

插畫師。擅長角色設計，大多參與製作社群網路遊戲、VTuber 的角色設計和插畫。
Twitter：@niiiitoooon

PERFECT 1 角色柔軟度

BUKUROTE 老師的畫作魅力首先在於角色柔軟度，都擁有滑嫩、軟彈，讓人忍不住想摸看看的質感。
要營造出這種質感的祕密，大概可以分成2點。其一是散布在人物全身的細小高光，其二則是線條的柔
軟度。

➡ 細小高光

仔細一看，可以看見人物的衣服、肌膚處處都散落著細小顆粒，
讓人物顯得滋潤，營造出獨特質感。
尤其是膝蓋的部分，為了強調高光，部分肌膚處理得較為紅潤。
只是多加了這道工夫，就能加強高光效果。

➡ 線條柔軟度

所有線條都畫成非常柔和的曲線，
幾乎沒有直線。除此之外，請各位
注意看線條的畫法。上色後可能不
容易看清，但仔細觀察就會發現，
BUKUROTE 老師畫的線條有很多中
斷和變淺的部分。這些刻意不畫出
線條的「缺漏」，會發揮出讓相鄰色
面連在一起、營造出柔軟度的功能。

PERFECT 2 — 有效活用模糊效果

所有元素都描繪得太細緻，有時會導致圖稿顯得生硬，而BUKUROTE老師的解決方式是將可能略顯生硬的部分進行模糊處理。

人物坐著的巨大水母觸腳，就大膽地套用了模糊效果，避免質感過於僵硬。不僅如此，這麼做還能將視線引導至對焦處。

└─模糊

PERFECT 3 — 角度變化

畫章魚吸盤這種連續排列的單一形狀時，我們可能會想偷懶，而用複製貼上的方式處理。但BUKUROTE老師沒有放過這個細節，所有吸盤都畫出細微的角度變化，同時表現出柔軟度和立體感。就算是畫起來很麻煩的地方也不馬虎，反而採用能為畫作增添魅力的畫法，功力實在驚人。

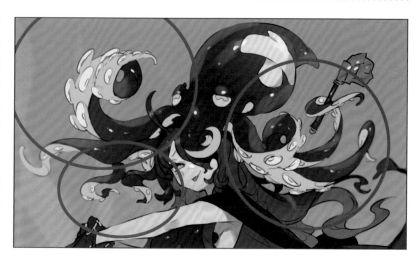

HOMECHI

熟練運用明暗對比和色相對比

人的目光會先看見明暗差異大的部分，才看見色相或彩度不同的地方。這個人物的配色就是活用了此一特性，做出趣味十足的均衡配色。

如果瞇起眼睛，以朦朧的視線專心看明暗變化，可以看出暗色都集中在主體人物的上半身，繽紛的色彩都在畫面邊緣。因此，第一眼會先看到角色，接著才看見四周繽紛的景物。

我們總會在無意間將繽紛的色彩集中用在最想突顯的部分，其實考慮到明暗對比和色相對比的優先度，這張圖的配色非常合理，顯得相當漂亮。

主體使用最暗的顏色，在周圍繽紛色彩的襯托下，視線就會先看見明暗差異最大的人物主體。

用色相和彩度的差異，將視線引導至繽紛的背景。

吉田誠治 老師

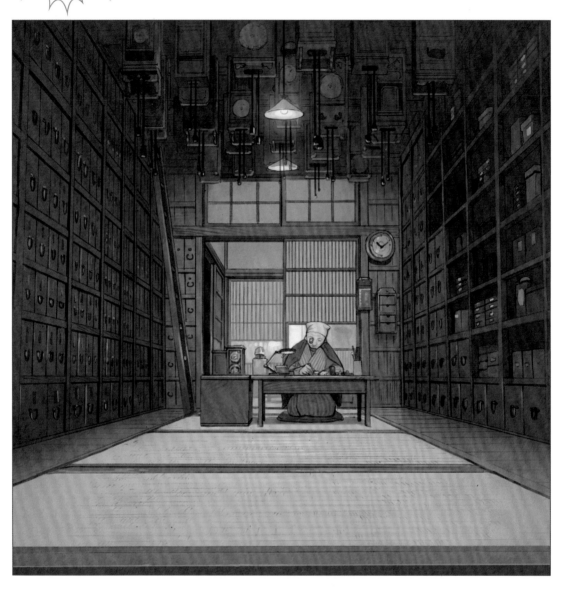

SEIJI YOSHIDA

背景圖像設計師、插畫師。自由工作者，繪製過許多遊戲的背景和插圖。以優美、富有空氣感的背景插畫聞名。京都精華大學兼任講師，京都藝術大學客座教授。

個人網站：http://yoshidaseiji.jp/

Twitter：@yoshida_seiji

YouTube：https://www.youtube.com/YoshidaseijiJp

卓越的速畫技術

吉田老師其中一個強項就是「速畫」。遠觀他的圖畫，會覺得作畫非常寫實細緻，但只要放大拉近來看，就會發現有很多畫得粗略的筆觸。

圖中隨處可見線條或顏色畫到外面、不筆直或畫到一半的地方，但遠觀之下，這些部分都會變成陰影，融入畫面之中，反倒成為「自然歪斜」的表現。

由此可知，吉田老師很懂得在作畫時意識到放大及縮小畫面的印象差異。即便是高密度圖畫，也可以做到簡略表現，還有助於節省作畫時間。

吉田老師能在短時間內畫完作品，或許正是因為他精通了這項技術。

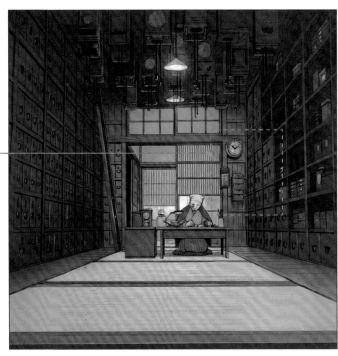

➡ 不畫出全部！

一板一眼的人容易把一切物品都鉅細靡遺地描繪出來，但這麼做反而會顯得畫面過於繁瑣。吉田老師的圖畫之所以不繁雜，原因就在於速畫的技巧。

舉例而言，仔細觀察榻榻米的紋路，就會發現是用力道非常輕微的筆觸畫出來的。

PERFECT 2 — 嚴謹的配色技巧

這張圖是如何營造出莊嚴氣氛呢？答案就藏在配色裡。畫面下方是明亮的淺色、上方則是暗沉的深色，像這樣在上半部配置暗沉深色，就能展現出肅穆沉著之感。

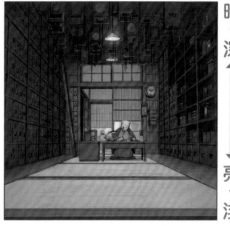

暗、深 ↕ 亮、淺

PERFECT 3 — 明度的控制與視線引導

此外，這張圖藉由明度的控制，自然地引導觀看者的視線，這也是配色技巧之一。

畫面安排上，會先看見寬闊的榻榻米，再看見深處有位鐘錶師傅正在進行作業。由於亮度一直延伸到最裡面的拉門，視線會隨著亮度而看見上面一盞盞發亮的吊燈。仔細一看，吊燈四周還掛了數量驚人的時鐘。畫面架構經過精密計算，實在非常厲害。

視線

PERFECT 4 破壞左右對稱的技巧

吉田老師的畫大多以背景為主軸,構圖上非常穩定。這張圖更是幾乎呈左右對稱,顯得整齊劃一,整體散發出寧靜與莊嚴的印象。

左右對稱的構圖,往往會使畫面太過整齊、變得無趣。但是,吉田老師的畫添加了不讓人厭煩的巧思,觀看者能從中感受到動態,這就是「破壞」的技巧。

仔細觀察這張圖,就會發現各處都運用了令人印象深刻的物件,特意破壞了構圖的左右對稱性。像是只搭在左側的梯子、只掛在右側的壁鐘、微微往右伏案的鐘錶師等等。此外,右側的壁櫃也是設計成不同的形狀。

像這樣在對稱裡刻意搞破壞,就能在寧靜的畫面中加入動感的元素。

破壞

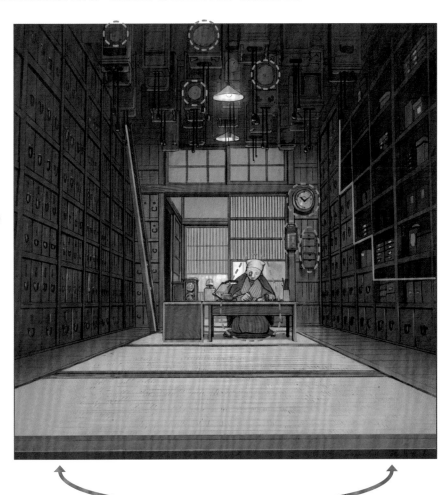

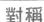

對稱

齋藤直葵

NAOKI SAITO

本書的作者齋藤直葵請來了在「SPECIAL 好評圖稿」中登場的吉田誠治老師，為本書製作了獨家特別企畫！

第一項特別企畫中，收錄了齋藤直葵老師和吉田老師的特別對談。兩位以「改稿」為主題，談論改稿的好處以及在改稿上的經驗。

吉田誠治

SEIJI YOSHIDA

第二項特別企畫，則是齋藤直葵老師和吉田老師的雙重改稿！以不同的角度修改同一張圖稿。身為角色插畫師的齋藤直葵老師，與身為背景插畫師的吉田老師，會分別從2種觀點來修改圖稿，讓你獲得精進畫技的全新視角。

改稿是送給繪

對於為眾多繪者修改圖稿的兩位來說，改稿究竟是什麼呢？這裡請已經在 YouTube 頻道發布 100 多個「気まぐれ添削」影片的齋藤直葵老師，與在個人教學服務中承辦改稿業務、並將過程上傳到 YouTube 分享的吉田誠治老師，談一談他們對於改稿的想法和經驗。

——請問兩位老師為什麼會開始想幫人改稿呢？

齋藤（以下簡稱齋） 我也很想知道吉田老師為什麼會開始改稿呢！

吉田（以下簡稱吉） 其實只是因為有人委託我而已。原本就有很多人透過推特等社群媒體私訊我，不是我開設了「sessa※」服務後才開始改稿的。加上我本身一看到別人畫的圖，就會想要幫忙多畫幾筆，所以一收到圖稿之後，就會立刻回覆對方要怎麼畫會比較好。

齋 咦？原來是出於個人興趣嗎？

吉 是啊！完全是出於興趣。

齋 真沒想到會是這樣呢！（笑）

吉 不過，我從 2017 年開始在京都精華大學教書以後，開始覺得免費教學似乎不太妥當。當我正在考慮該怎麼辦時，2019 年時就出現了「sessa」的服務平台，於是我就順水推舟開始使用了。

齋 這跟在 YouTube 上傳的影片是分開的吧？

吉 對。我是因為一場非常偶然的意外，才開始在 YouTube 發布影片的。那時我想要排練一下大學的遠距教學，卻搞錯功能、弄成直播了。我原本是想在未公開的狀態下試錄，結果不小心設定成在公開狀態下開始，訂閱頻道的觀眾就收到了直播通知，一瞬間有大約 100 人湧進來觀看。無可奈何之下，我只好開始修改圖稿了（笑）。

齋 感覺很像「sessa」的試用版呢！

吉 沒錯。我修改好的圖稿還是有好好在「sessa」回覆給原繪者，並一併附上 PSD 檔。總而言之，我是在莫名其妙的情況下，開始幫大家改稿的。

齋 跟我的情況完全相反呢！雖說我也是順勢開始，但出發點和本身就想幫忙改稿的吉田老師不同。其實，我起初並不想改稿。我骨子裡可能跟吉田老師很像，一看到別人的圖稿，就會想著怎麼改會更好。可是，我又非常在意說出來的話對方會怎麼想，還有周遭的人觀感會如何。畢竟任何人都不喜歡自己的圖被人指指點點嘛！要是因此被罵爆就慘了，所以我就想千萬不要去碰別人的作品。

※sessa：專門修改稿件的個人教學服務。可以付費請專業人士修改自己的插畫或文章。

特別對談

者的禮物

吉　要不是有人拜託我，我也是絕對不改稿的。就算看到別人的作品，我也會裝作沒發現哪裡需要改善。總之，如果沒人拜託我，我卻說三道四的話，肯定會引發口水戰吧？改稿根本就是踩地雷嘛！這麼說來，齋藤老師為什麼會開始改稿呢？

齋　我在直播繪圖實況時，常常有觀眾留言說「請幫我改稿」，我當然都一直拒絕這些請求。但大家還是鍥而不捨地一直留言，我只好用「那你們不要抱怨喔！」的態度，有點自暴自棄地開始幫忙修改圖稿了。結果出乎意料地，沒怎麼引起反彈，大家反而挺高興的，所以我就量力而為地繼續幫大家修改下去，不知不覺就超過100次了。

吉　是說為什麼大家都希望請人修改啊？

齋　可能有點被虐傾向吧（笑）！

吉　像我就非常痛恨別人碰我畫的圖，所以真的想不透為什麼會有人要拜託我做這種事。

齋　吉田老師本身就很討厭被改稿呢！其實我也是。畢竟不管什麼圖，都是自己認真畫出來的，每張畫都是在覺得「這樣畫最好！」的狀態下完成。剛畫完的時候，我可不想聽別人說另一種畫法比較好呢……要是我花了1、2個小時在斟酌要用1mm還是2mm的線條來畫，畫完以後別人卻只花5分鐘修改，我還

忍不住贊同對方意見的話……

吉　就會覺得自己幹嘛還要畫圖，對吧（笑）？

齋　所以看到大家這麼有上進心，身為專業人士的我真的很欽佩。

——請問吉田老師是怎麼開始接到一般人士委託改稿的呢？

吉　大約是在2015年，開始有人詢問我關於背景的問題。那時我會把自己畫的背景圖通通公開上傳，並在推特分享繪製過程。當時推特才剛開放上傳動畫GIF的功能，所以還沒什麼人會上傳繪圖過程。

齋　其實我當初看到吉田老師的推特時，就覺得：「這人是怎麼回事？」背景畫得超快，還大方地分享自己的繪製過程。

吉　正因為沒人做這種事，大家就都跑來問我畫背景的問題。我回著回著，就不知不覺出現一堆人拜託我改稿。當時Pixiv上已經有不少繪者分享繪圖過程，沒想到在推特上傳動畫GIF會這麼吸引人。不過，我之所以願意讓大家看繪製過程，是因為想得到認同。我是從遊戲開發起家的，也做過程式設計。許多程式設計師都喜歡完整公布、共享程式碼，於是我也不停分享自己的作畫過程、歡迎大家效仿，這其實算是工程師的基本作風吧！我基本上都會公開自己的

改稿就像是一種使用所有組合技的實踐形式。

技術、方便大家使用，後來才發現原來別人都是不公開的。另外一個理由，則是因為「1小時畫背景」挑戰。為了避免有人質疑「這種背景怎麼可能1小時就畫完」，我從第一張開始就會把完整過程上傳到YouTube，證明自己真的是用1小時畫完的。身為專業繪者，自然要憑實力讓不信邪的人相信了。

齋　像我至今都還不敢相信呢（笑）！您的速度真的很驚人。不過有趣的是，看您畫圖的樣子卻不覺得很快，手沒有飛快地移動，只是一筆一筆地作畫。但每一筆都很準確，從結果來看就是畫得很快。

吉　畫動畫背景的人都是這樣啦！只是他們熱愛動畫、都留在業界裡默默耕耘而已，那裡怪物可多著呢！我總是想著：「太恐怖了～我才不想去那裡咧！」話說回來，沒想到齋藤老師當時就已經注意到我了。

齋　我都是偷偷看的。我是從前年10月開始直播自己的繪圖過程，當時還沒沒無聞，不過大概過了2個月、穩定上傳影片後，觀眾就變多了。

吉　不放整段直播影片，而是剪輯成10分鐘左右的影片，觀看人數就會突然暴增呢！我也看過齋藤老師發布的影片，印象中在您畫寶可夢卡牌插圖的時候，比較會上傳分享繪製過程的樣子。

齋　這其實是受到吉田老師的影響啦（笑）！

吉　原來是這樣啊……我覺得那個繪圖過程很清楚好懂，所以一直都有在看。最近只是單純分享繪圖過程的話，確實吸引不到太多人來看，不過當時這種繪圖過程影片還滿罕見的。我會認識您，是因為在推特上看到您上傳的繪圖過程，覺得「這個人畫得真

好」。沒想到之後竟變成露臉直播，嚇了我一跳。我還想說：「慘了，不該露的露出來了！」（笑）。

齋　我當時也覺得自己不小心搞砸了（笑）。

—— 對兩位老師來說，改稿的優點和缺點分別是什麼呢？

齋　我認為改稿影片非常有價值。我的影片基本上會著重在解說重點，像是畫線稿時要用什麼想法畫、不能怎樣做之類的。而改稿就像是一種實踐形式，我多半會找出最適合的做法，並使出組合技修改。這麼一來，大家也能輕易挪用到自己的作品中使用。這就是改稿的一大優點吧！

吉　沒錯。例如：肌膚的上色方法、逆光的畫法等等，一旦到了作畫階段就會覺得「理論我都懂，但還是不知道實際上該怎麼畫」。這中間還是有一道門檻。所以針對已完成的圖稿進行修改，才能給出「雖然這張圖用逆光打光，但改用順光應該會比較好」之類的具體建議。

齋　不僅如此，建議「如果畫成逆光，背景可能這樣改比較好」、「除了逆光以外，還需要在前面的階段修改這裡」等等，也都包含在改稿範圍裡呢！

吉　從結論來說，畫圖本身就是很厲害的綜合性技術了，但技術還很生澀的初學者往往不會俯瞰整體，都想用個別技巧來一決勝負。我們以專業觀點建議哪裡需要補強，其實是已經推想出所有可能性，判斷出「問題應該出在肌膚的上色法」等等，才能如此提出重點。

齋　反過來說，這也可能是缺點。對於接受改稿的人來說，很多建議都會讓心裡產生疙瘩。我個人的經驗

也是如此，請人修改前預設自己可能被指出臉部的素描結構畫得不勻稱，結果卻是被說「這個顏色上得不好，最好重畫」，就感覺像是被人擊中毫無防備的部位呢（笑）！

吉　這真的會成為致命傷呢（笑）！

齋　雖然這樣打擊滿大的，但能學到最多。改稿最大的意義，或許就是容易吸收四周的技術、藉此活用於自己的圖中吧！

吉　確實。不過，改稿也有好有壞。好的改稿能幫你增加更多技術選擇，例如「如果要逆光，背景最好改成這樣」、「這張圖的背景是順光而不是逆光，所以人物也要順光比較好」，像這樣提出不同建議、幫對方拓展選項、把最終決定權交給本人，就是好的改稿；不好的改稿則是斬釘截鐵地說：「因為你畫逆光，所以必須這樣改！」繪者本人未必是想把背景塗白，可能想呈現出背景、用輪廓突顯人物。若是不顧本人的想法、直接指出「必須這樣改」，就是不好的改稿方式吧！總而言之，我認為不要侷限做法、幫忙拓展修改選項是最好的。繪者本身可能不清楚自己的作畫意圖，所以幫忙列出選項、讓本人自己選擇就好。這應該就是齋藤老師的改稿方式吧！

齋　感謝您的美言。我只要一看到別人畫的圖，就會變得過度認真，開始推測對方是用什麼情感在畫圖。假設圖畫標題是「溫柔的大姊姊」、主題是「馬戲團」，畫面是戴著小丑面具、露出溫柔微笑的大姊姊，面具上的表情卻很悲傷。雖然可以理解繪者想要

呈現出角色的兩面性，但標題和主題卻反過來了。而且，從明亮的背景和溫柔的表情看來，會讓我設想這應該是要表現「她表面上很溫柔，內心卻很悲傷」，所以就會解說成背景最好畫暗一點，才能表現出兩面性。可是，繪者本人並沒有這麼說，一切都只是我的腦補。或許本人也沒有意識到為何要這樣畫吧？不過，遇到這種情況，我還是會補充說明「我個人覺得你可能是這麼想的」。

吉　您說的沒錯。假設對方畫了貓耳，我就會想深入探討貓耳是想表現什麼。是要表現貓耳很可愛、貓耳很性感，還是想要摸毛茸茸的貓耳。如果只是想表達單純喜歡貓耳少女的屬性，感覺未免太膚淺，所以我都會預設繪者想激發觀看者的某些心情，於是融入情感去體會、試圖從中探討出具體情感。我還在校時根

不要侷限做法、
幫忙拓展修改選項，
是最好的改稿方式。

人物と背景が一体になった自然で
綺麗なイラストにしあげるための

▲齋藤直葵的改稿影片。發布於YouTube上，搭配本人的肢體語言來講解。

▼吉田老師在改稿服務「sessa」上徵求希望修改的圖畫。其中獲得報名者同意的作品，會將修改過程的影片上傳到YouTube分享。

本不會想這麼多，成為專業人士後才開始覺得自己必須要能看見這麼精微的深處才行。果然還是要做到這種程度，才能算是改稿吧！

齋　現在回想起過去的時代，的確沒有想這麼多呢！

吉　改稿的好處就是可以抄捷徑。不只如此，現在的年輕人平常就能欣賞到很出色的作品，可以學到非常多。我覺得這個時代真好，但競爭對手也因此增加不少，挺傷腦筋呢！

——兩位老師曾經請過誰「幫自己改稿」呢？

吉　我上過美術大學和美大升學補習班，平常老師就會用講評的方式幫我們改稿。有一次畫的是靜物素描，老師說我畫的平檯透視有點不對，但我對自己的透視很有信心，就問是哪裡不對，結果老師說「最好再往上畫0.1mm」，讓我聽了非常傻眼。老師的評語是「透視幾乎正確，但我就是看那條線不順眼。你應該是目測檯面大概在這個位置就畫下去了吧？你的這個想法也是作品的一部分，所以應該認真把線畫好、讓看的人能賞心悅目」，這件事到現在還是令我印象深刻。

齋　這是很好的改稿方式呢！與其要求對方去學習透視法，不如引導對方提高視角、認知到這也是屬於繪畫的一部分。

吉　沒錯。雖然一開始我還忍不住在心裡暗罵（笑）。還有一件有趣的經歷，我有次畫石膏像素描時，有個地方總是畫不好，後來在校內書店翻閱素描書時，發現裡面有畫法教學，於是我就拿來參考了。雖然這張畫得到了比以往還高的分數，老師卻直接指出：「你這個是看書畫的吧？」因為只有那個部分畫得特別好，反而顯得很不自然。老師還說：「你大概沒有發現，整張圖的作畫程度非常不均勻。」當時我就想：「慘了！都被拆穿了！畫圖高手真恐怖！」從此以後，我就開始覺得畫圖高手的眼中看見的都是非同小可的世界呢！

齋　我印象深刻的是一位姓大谷的老師。大谷老師在講評時，都能用詞語講解得非常清楚，例如：「這裡基於○○理論，畫成這樣比較好」。我自己都找不到

適當說法解釋的東西，老師都能用精準的詞語說明。那時我就覺得，要向別人表達意見時，果然用字遣詞很重要。不僅如此，我也才明白有人能用詞語幫忙解釋清楚的感覺多好。我會從事YouTube之類的活動，可能有一部分就是出於對這位老師的景仰吧！

吉　齋藤老師講話時，都會選擇能提高對方動力的詞語，真的會令人聽了心情暢快。很多人聽了齋藤老師的建議以後，就會變得幹勁十足、產生「我要加油！」的心情呢！

齋　其實我並不著重在要提供完全正確的意見啦！以知識層面來說，不論是正確還是有點偏誤，只要能提高動力，或許就是最好的意見了。當然，我還是會盡量避免說錯誤的訊息。總而言之，我想當插畫界的熱血代表人物，在全部影片裡都加一句「你一定辦得到！」（笑）。

—— 兩位老師在目前的改稿經驗中，哪方面可以感受到對方的成長空間呢？

齋　大家在留言裡提到「想修改的部分」，其實都有點偏差。很多人會說「皺摺畫得不好」等等這類相當細微的部分。但是從成長空間的角度來看，反而要注重整體畫面的建構。我常常會覺得對方需要的不是描繪細節的技術，而是要更精進圖畫整體的建構。就像吉田老師前面舉的貓耳例子一樣，作畫時最好仔細思考「這個圖形要表達什麼」。如果作畫之前沒辦法顧及這些，也可以養成一個習慣，畫完後回頭思考一下：「我想透過這張圖表現什麼？」這樣應該會比一直鑽研細節更容易進步吧！

吉　我覺得不顧一切畫個不停的人都很有成長空間。

不過，要是只把目標放在畫畫這個行為上，就不太對了。至少我教過的學生中，幾乎都立志要從事動畫的背景美術，所以我覺得只要有明確目標，就能進步很多吧！

齋　這倒是讓我想起一件往事。我曾經想變得很有藝術家氣質，但並沒有實際想成為怎樣的人，或是想在哪個領域畫畫等清楚的目標，所以努力的方向很散漫，什麼都想做看看，結果一直處在原地踏步的狀況。至於我為什麼不釐清自己的目標，其實是因為不想侷限自己。假如我說：「想在初音未來的團隊裡畫圖！」不就等於劃地自限了嗎？感覺這樣做，會讓自己顯得很渺小。簡而言之，其實是那時的我自尊心太高了（笑）。

吉　這樣啊。但是目標訂得太高，可能還沒達成就先倒下了呢。只要一段一段慢慢累積上去，就能在不知不覺中接近目標。話雖如此，眼高手低的也算是人之常情吧。

齋　我懂……其實我不決定目標還有一個原因。舉例來說，假設我想著「要做Final Fantasy系列的角色設計」，但這個職位早就沒有空缺了，就算把目標訂定在那裡，我也不可能達成。不過，其實只要我訂好具體目標，就算沒有精準抵達目的地，也有機會得到其他作品的職缺，我是到了現在才深有體會。

吉　我在學生時代的目標是成為繪本作家，但是我當時的技術和經驗都不夠，所以姑且做了遊戲產業的工作。我在讀高中時，曾加入會在Comike（日本最大型同人誌即賣會）擺攤的同人遊戲社團，後來這個團隊直接成為美少女遊戲的製作團隊。由於繪本作家不

圖畫要有明確目的，否則無從改起。

是一朝一夕就能當上的，因此我抱持著「先累積經驗，以後總會有辦法」的心態一路走來。不過我這個人就是勞碌命，在遊戲製作團隊裡不只畫圖，還負責設計系統程式、使用說明書、包裝封面、雜誌廣告等等，全都是我一個人擔綱，所以我才會有這麼多額外的知識。總而言之，我就這樣自然而然地做下去，不知不覺就成了銷售突破 10 萬本的繪本作家了（笑）。

齋　聽完吉田老師的故事以後，迷惘的這段期間並不是繞遠路，反而促使您成長了呢！

吉　或許吧！最近的學生大部分都瞄準目標、決定好做什麼了，但這樣可能會侷限涉獵的知識和經驗。所以我認為想到什麼就做什麼的人更有潛力。這種人不會馬上功成名就，但只要遇到某種機緣的時候，就會一鳴驚人。

齋　這就是不斷提高成長空間的方法吧！即使一直沒達到目標，但保有變動餘地、維持一定的平衡，就能不斷提高成長空間的上限。堅持 10 年之久的話，或許就會變得很厲害。不過，如果要講求效率，就需要下定決心、一股腦地朝目標發展才行。

吉　想早點成功的人，瞄準目標去努力是最好的方法吧！我是埋頭苦幹型的人，所以每件事都會做到均標。持續 20 年下來，就全部達到了專業水準的均標，某一瞬間突然就成了樣樣精通的人。

齋　這方面我跟吉田老師剛好相反。我是會得意忘形的人，總是一開始就設定高標，用自己一定能達到這個水準的感覺去做。就算有人說我辦不到，我也會照樣逞強地挑戰。

吉　其實看了齋藤老師的影片之後，可以很明顯看出您一直陸續掌握新的技巧。我真的很想向您的求知慾看齊呢！

齋　多謝誇獎。這樣聊下來，才發現吉田老師和我的對比真有趣呢！

—— **最後，兩位老師對今後想委託改稿的讀者，有什麼想說的話嗎？**

吉　畫圖要有明確目的，例如：想畫得更浮誇、想說明狀況、想突顯角色魅力、想展現故事性等等，否則無從改起，我會看不出這張圖是想朝哪個方向發展。繪者本人如果能確定想透過作品表達什麼訊息，修改的方針也會更明確。所以，要在委託信中寫清楚目的，我才能根據本人的意圖來修改。希望各位不要在意繪圖技術，而是著重於主題是否明確。

齋　這一點我完全同意（笑）。吉田老師應該和我一樣，都會在改稿時舉例來深入探討主題，例如：「如果有某個意圖，這樣深入表現會比較恰當」之類的。

吉　沒錯。不過我覺得能夠考慮到這個程度的人，其實都能畫出相當不錯的作品。

齋　由於我已經聲明自己是在「隨興改稿」了，所以修改的圖稿量會比較少。不過，請不要覺得「沒被選中的話，乾脆不要投稿好了」，各位交出圖稿的行為本身就已經很有意義了。大家在交稿的時候，都會留言「請幫我修改○○地方」等等，這其實就是一個自我覺察的機會。

吉　是的。就像是把圖發布到社群媒體的瞬間，我們可能才會發現結構失衡、有地方沒塗色等等。即使沒有要請人修改，也可以以呈現給人看為前提、將圖稿擱置一段時間再回頭看，其實就很有效果了。說得極端一點，把圖印出來就會察覺自己的失誤，所以從圖稿離開你手中的那一刻，就等同報名改稿的意義了。

齋　還有，我覺得以給吉田老師過目為前提也是不錯的方法。這和發布到社群媒體不同，如果預設要給吉田老師看稿，內心應該會先冒出小小的吉田老師吐槽自己「這樣畫不太對吧？」之類的。然後為了養大心中的小吉田老師，就會更願意交稿了。

吉　或許有人養的是「小直葵老師」呢（笑）！

雙重改稿

齋藤直葵×
吉田誠治

本書獨家收錄！
由齋藤直葵老師和吉田誠治老師，從2種不同的觀點來修改圖稿。
可以透過對照，從不同的著眼點學到新的啟發。

「我想畫得更帥氣！」

諮詢內容 這次畫的是我的分身角色。希望能被大家稱讚帥氣，可是每個人看了都說好可愛。我想畫出讓所有粉絲心服口服的帥圖！
（繪者：リエル・フローライト）

齋藤直葵老師的修改

要注重「小面積部位」和「對比差異」!

影片
在這裡!

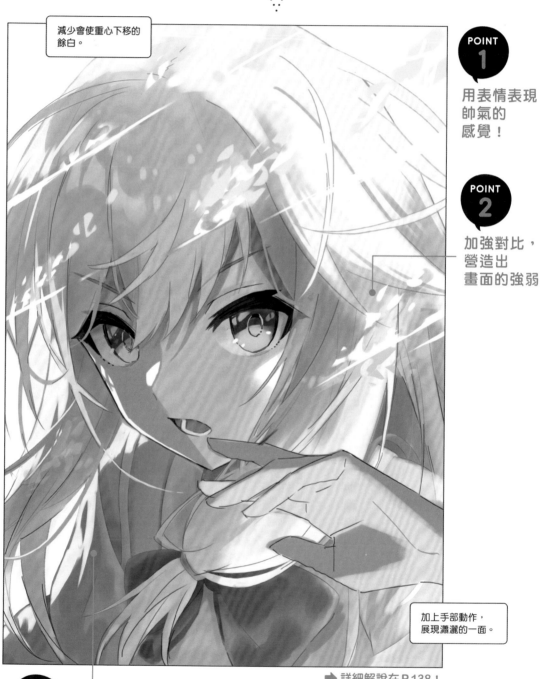

減少會使重心下移的
餘白。

POINT 1

用表情表現
帥氣的
感覺!

POINT 2

加強對比,
營造出
畫面的強弱

加上手部動作,
展現瀟灑的一面。

➡ 詳細解說在 P138!

POINT 3

添加細節,
消除圓潤的印象

AFTER

吉田誠治老師的修改

確定「不想呈現的部分」

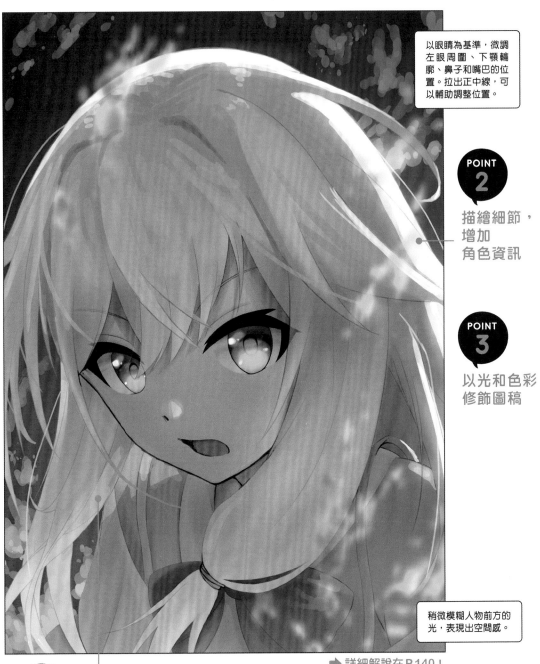

以眼睛為基準，微調左眼周圍、下顎輪廓、鼻子和嘴巴的位置。拉出正中線，可以輔助調整位置。

POINT 2

描繪細節，增加角色資訊

POINT 3

以光和色彩修飾圖稿

稍微模糊人物前方的光，表現出空間感。

➡ 詳細解說在 P 140！

POINT 1

好看的圖畫，取決於打光方式

POINT 1 — 眉眼會營造出表情印象

畫出帥氣感的首要元素就是眼睛和眉毛。讓眼睛和眉毛顯得緊實有力、對觀看者露出強悍的眼神,就能展現出帥氣感。嘴巴也要補強一下,藉由畫出牙齒來顯露攻擊的氣息。

➡ 眼睛

壓低眼瞼下面的線條,眼睛就會顯得炯炯有神。瞳孔上方的線畫粗一點、下方畫細一點,改成有點三白眼的印象。縮小瞳孔會顯得帥氣、放大則會顯得可愛,可依自己的偏好調整畫法。

➡ 眉毛

畫不出自己想像中的表情時,可以先調整眉毛。眉毛緊繃一點會顯得帥氣,下垂則會顯得可愛。

POINT 2 — 加強對比度

這張圖的色調整體偏白,給人一股神聖的氣息。如果想保持這個印象來表現帥氣感的話,可以在一定的色調範圍中加深暗處,讓對比度有明顯的強弱變化。不必擔心調暗後會破壞亮白的神聖印象,因為印象是取決於觀看時的相對效果,只要統一整體色調,即使加入深色也不會有問題。

肌膚、衣服、頭髮較深的部分都再加深,迎光面則是調得更亮。放大明暗差距,印象就會更鮮明,有助於營造帥氣感。

KAISETSU

POINT 3 小面積會營造帥氣印象

我看到這張圖時，最深刻的印象就是頭髮的輪廓。頭髮呈現圓滑的造型，所以會形成可愛的印象。請回想一下變形角色的畫法：簡化頭髮等部位、讓整體展現出如吉祥物般的圓潤感。如果想呈現帥氣感，就逆向操作吧！

可以藉由添加小面積，來營造帥氣的印象。此處指的小面積，包含了尖銳、細長的形狀。畫出這些形狀，就能大幅收縮整體氣氛，塑造出帥氣印象。

➡ 增加髮束

頭髮最適合用來營造出小面積，像是瀏海、兩側頭髮、未紮起的髮絲等等。可以畫出隨風飄揚的感覺，增加細小面積、營造銳利印象。原本圓潤的頭型也會因為散亂的頭髮而有了動感，消除可愛印象。

➡ 加入銳利的高光

高光也是，如果畫成圓潤的質感就會顯得可愛，畫成細小的面積就會顯得帥氣。

> **！ 這裡也可以加入細小面積**
>
> 陰影也可以製造出小面積，像是服裝和臉部的輪廓光、光裡的一絲陰影等等。除了頭髮以外，可以多加注意這部分。
>
>

POINT 1 — 大範圍打光會顯得更好看

這張圖的配色非常漂亮，人物表情也很有魅力，但給人的第一印象是輪廓太單調、凹凸起伏不明顯。繪者表示想要呈現人物的輪廓，並營造帥氣印象，所以我選擇大膽地在人物身上打光。

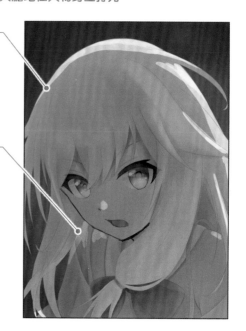

● 強調輪廓

背景和人物都直接調暗，用輪廓光呈現出明確的光影對比。強調逆光，就能突顯出角色的帥氣，遠看也容易辨識出人物輪廓。

● 讓光照到後方肩膀

在逆光中，讓光照亮位在畫面後方的肩膀，就能讓陰影中的臉和脖子顯得有立體感，請一定要試試看這種打光技巧。

POINT 2 — 增加人物資訊量

至於人物方面，為了強化表情印象，我選擇加強打在臉部的光，讓剪影變得複雜，藉此提高密度。

➡ 補光板效果

以臉部為中心稍微打亮，呈現出如同用補光板打亮的肖像照效果。輪廓周圍較暗，可以保持逆光效果，讓觀看者的視線容易看向人物的表情。

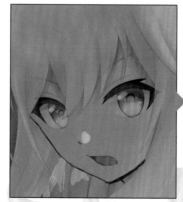 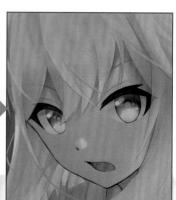

➡ 增加輪廓

仔細描繪有輪廓光的部分，像
是加上幾根細長頭髮、在左肩
肩帶加上高光等等，讓原本簡
單的明暗交界形成複雜形狀，
呈現密度和質感。

➡ 在不想突顯處偷偷描繪細節

非迎光面畫得太細膩，會讓畫
面顯得雜亂、妨礙主要想呈現
的部分，所以要盡量用沒有明
暗差異的顏色偷偷描繪細節。
例如：畫出瀏海的髮根、加上
瀏海的髮尾，讓人物的印象更
豐滿。

POINT 3 完稿

最後為整體加上特效並完稿。除了調整對比度以外，也要盡量提高彩度，讓畫面更漂亮。重點在於觀察
整體的均衡度，進行完稿的工作。

暗、深 ↑ ↓ 亮、淺

➡ 藍光

人物的原始設定是靈體，可以加上類似藍色火焰的光。總而
言之，就是增加元素，讓畫面更豐富。

➡ 加入下方的光源

下方打亮、上方調暗，可以讓印象更流暢。考慮到角色設
定，我認為從下方打光會很有效果，所以用覆蓋混合模式的
圖層加入左下方的光源。

➡ 強調色彩

整體的對比度稍微調高。此外，輪廓光周圍用覆蓋模式圖層
加上發光特效，膚色則增添一點紅潤，讓人物更栩栩如生。

寫給本書的讀者

看完前面介紹的各種圖稿修改範例後，
你有什麼感想呢？

你可能會恍然大悟：
「原來只要這樣做就好了！」

但同時可能會覺得有點煩悶，心想：
「如果是我的話，就會這樣改吧……？」

我最後想告訴你的是：
「要好好珍惜這股煩悶的感覺。」

有些人請專業人士改稿後，
會一味地相信這個修改結果是唯一的正解。

畢竟專家的技術有長年經驗掛保證，
這麼改或許無可厚非……

千萬別這麼想!!

表現手法是非常多采多姿的。
除了本書介紹的技巧以外，
還有其他數之不盡的技巧。

況且，就算我這次認定為「不太好」的做法，
換成別的情況，可能就是效果十足的表現了。

重要的是，
要用自己的方式，
將收獲的知識轉化成你的表現手法，
啟發你推導出自己的答案。

而我認為這個啟發，
就隱藏在那股煩悶感之中。

這股煩悶的感覺
正是你的表現種子。
請一定要珍惜這個感覺，
然後透過今後使用的表現手法，
找出自己為何會有這種感受。

我相信當你發現真相時，
你的表現種子就會萌芽、
綻放成令眾人陶醉的美麗鮮花。

齋藤直葵

●作者簡介

齋藤直葵

日本山形縣出身，多摩美術大學平面設計科畢業。曾任職於科樂美數位娛樂公司，現為自由插畫家。另外也以YouTuber的身分從事創作者活動、傳播插畫領域的實用知識和技巧。原頻道訂閱人數突破114萬（2022年10月）。

https://www.youtube.com/@saitonaoki2
Twitter:@_NaokiSaito

SAITO NAOKI NO CHO MOTTAINAI！ILLUST TENSAKU KOZA
© Saito Naoki 2023
First published in Japan in 2023 by KADOKAWA CORPORATION, Tokyo.
Complex Chinese translation rights arranged with KADOKAWA CORPORATION, Tokyo through CREEK & RIVER Co., Ltd.

解放繪畫潛能！
齋藤直葵的圖稿修改講座

出　　　版／楓書坊文化出版社
地　　　址／新北市板橋區信義路163巷3號10樓
郵 政 劃 撥／19907596　楓書坊文化出版社
網　　　址／www.maplebook.com.tw
電　　　話／02-2957-6096
傳　　　真／02-2957-6435
作　　　者／齋藤直葵
譯　　　者／陳聖怡
責 任 編 輯／邱凱蓉
內 文 排 版／洪浩剛
港 澳 經 銷／泛華發行代理有限公司
定　　　價／450元
初 版 日 期／2023年8月

國家圖書館出版品預行編目資料

解放繪畫潛能！齋藤直葵的圖稿修改講座 /
齋藤直葵作；陳聖怡譯. -- 初版. -- 新北市：
楓書坊文化出版社, 2023.08　面；公分

ISBN 978-986-377-888-2（平裝）

1. 插畫 2. 繪畫技法

947.45　　　　　　　　　112010238